美術實技 **17**

초보자를 위한

수채화 기본 테크닉
-입문편-

미술도서편찬연구회 편

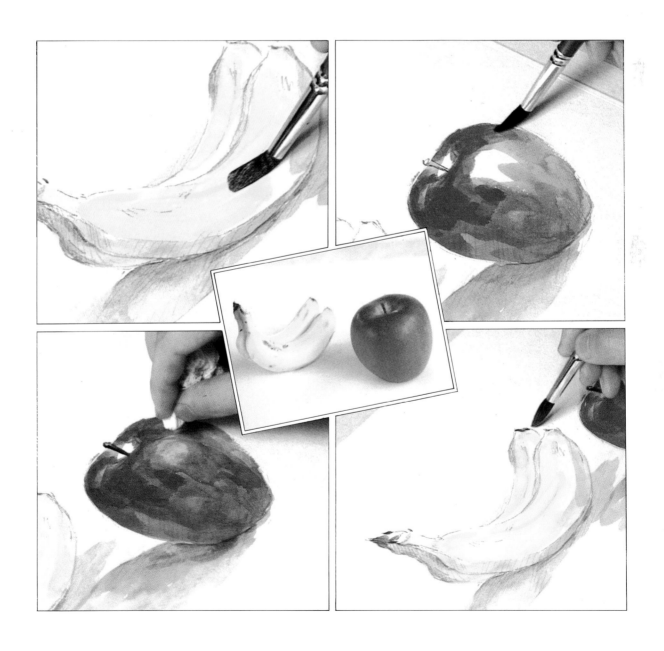

도서출판 오람

이 책의 특징과 사용법

수채화를 시작하는 사람을 위한 입문서

이 책은 수채화를 처음 시작하려는 사람을 위해 만들어진 것이다. 수채화의 기초부터 시작하여 중급의 경지에 이를 수 있게 초보부터 아주 쉽고 이해하기 좋게 해설을 하였다. 예시된 작품을 따라 그려보면 수채화에 대한 자신이 생기게 편집되어 있으며, 또한 중급자에게도 기초부터 다시 한번 반복하여 수채화의 기본기를 익히도록 하였다.

궁금한 점을 알기쉽게 답하였다.

색을 어떻게 만들어야 하는가? 그림자는 어떻게 표현하나? 등 수채화를 그리는데 부딪히는 제반 문제에 대해 상세하게 설명을 하였다. 즉, 흑백 페이지에는 우리가 수채화를 그릴 때 발생하는 여러가지 의문점을 속 시원하게 답하고 있으며, 이해를 돕기 위해 풍부한 예시도판을 사용했다. 다소 지루하더라도 컬러 페이지의 도판은 반드시 그대로 따라 그려보고, 흑백 페이지의 질문과 답은 상세하게 읽어 기법을 완전히 마스터 하도록 하자.

책 .머.리.에

 수채화는 전세계에서 가장 많은 사람들이 그리는 것으로, 우리나라에서도 국민학교, 중학교, 고등학교를 거치면서 미술시간이라 하면 의례히 수채화 도구를 챙기게 된다. 많은 사람들 중에 수채화를 그려보지 않은 사람은 거의 없을 것이다. 그러나 모든 사람들이 수채화를 그려보았지만 여전히 못그리는 분야가 수채화이다.

 수채화는 나중에 화가가 되어 유화를 그리기 위한 연습단계가 아니라, 수채화 그 자체가 미술의 독립된 한 분야이다. 그런데 많은 사람들이 수채화를 취급해 보았으나 그저 학생들의 연습용 그림으로 여기고 만다. 수채화가 하나의 작품이 되기 위하여는 기초를 닦은 후 많은 연습을 통해 예술의 경지에 이르게 된다. 이러한 과정의 하나로 수채화의 기초를 닦을 필요가 있는데, 이 책은 바로 수채화에 입문하려는 사람을 위해 만들어진 것이다.

 이 책에서는 장황한 이론을 피하고 실제로 초보자가 수채화를 그리는데 필요한 기본적인 기법을 도판으로 예시하였다. 그리고 여러분들은 이 책에 나오는 대로 따라 연습을 해보면 스스로 놀랄만큼 수채화에 대한 자신과 향상이 생기고 있음을 실감할 것이다. 아무쪼록 이 책을 벗삼아 여러분들이 수채화에 익숙해져 그 진미를 깨닫도록 바란다.

〈미술도서편찬연구회〉

목 차

수채화의 도구

■ 물 감
- 기본색의 준비 • 혼색하여 필요한 색을 만든다 ········ 8
- 수채화물감에는 투명과 불투명이 있다 ·············· 9
- 그밖에 이러한 용구가 필요하다 ···················· 10
- 투명수채로 그린다 • 과슈로 그린다 ·············· 12

■ 붓의 선택
- 붓의 종류 • 붓잡는 법 ························ 16
- 물의 양으로 터치의 변화를 준다 ················ 17

■ 종이의 선택
- 발색이 좋은 종이 • 질기고 벗겨지지 않는 수채화지 ··· 20
- 종이에는 세목, 중목, 조목이 있다 ·············· 21

■ 색을 만들자
- 기본색의 혼색 ····························· 24
- 색을 더함으로 미묘한 혼색의 변화를 얻을 수 있다 ··· 25
- 보색을 혼합해 회색조를 만든다 ················ 25
- 혼색의 순서 ······························· 27

색상환

초보자를 위한 질문과 답

1. 기본색이란 무엇인가? ························ 10
2. 기본색 이외의 색은 어떻게 쓰이나? ············ 11
3. 투명수채화와 과슈는 어떻게 다른가? ·········· 14
4. 좋은 붓을 고르는 방법은? ················· 18
5. 어떤 종이가 수채화에 적합한가? ············ 22
6. 색은 어떻게 만드는 것인가? ················ 26

13. 구도는 어떻게 잡는가? ····················· 54
14. 입체적으로 보이지 않는 이유는? ············· 58
15. 어두운 부분은 어떻게 표현하나? ············· 59
16. 어두운 부분의 색은 중요한가? ·············· 62
17. 질감을 나타내는 방법은 무엇인가? ··········· 63
18. 그밖에 어떤 표현기법이 있는가? ············· 66
19. 질감은 어떻게 표현하는가? ················ 67

7. 붓은 어떻게 사용하고 손질하는가? ··········· 30
8. 주제의 형태는 어떻게 잡는가? ··············· 34
9. 물감을 다룰 때 지켜야 할 가장 중요한 점은? ······ 38
10. 수채화에서 번지는 것을 어떻게 방지하나? ········ 39
11. 효과적으로 번짐을 살리는 방법은? ············ 42
12. 투명수채화에서 선염(바림)에 실패하지 않으려면? ······ 43

20. 배경은 어떻게 그려야 하나? ················ 78
21. 주제를 돋보이게 하는 방법은? ·············· 79
22. 거리감은 어떻게 나타내는가? ·············· 82
23. 화면에 긴장감을 넣기 위한 방법은? ·········· 86
24. 화면에 통일감을 주기 위한 방법은? ·········· 87
25. 수면의 반사는 어떻게 그리나? ············· 106
26. 얼굴을 정확하게 그리는 방법은? ············ 118

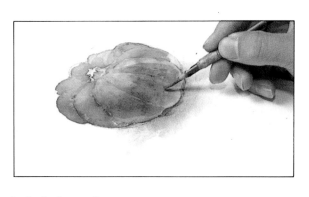

수채화의 기초기법

- 서로 다른 톤으로 칠해보자 ·············· 28
- 투명수채화의 기본적인 채색방법 ············· 29
- 건식기법은 물감이 마른 후에 칠한다 ············· 32
- 습식기법은 물감이 마르기 전에 칠한다 ············· 33
- 사과를 그려보자 • 넓은 면을 균일하게 칠하는 방법 ··· 36
- 번지지 않게 말려가며 그린다 ············· 37
- 번짐의 효과 ··············· 40
- 선염(바림)의 효과 ············· 41

작례1 호박

- 바탕칠 ···························· 44
- 전체를 칠한다 • 입체감을 살린다 ············· 45
- 세부묘사 ······················· 48
- 완 성 ··························· 49

작례2 정물

- 세가지 기본색에 의한 작품제작 ············· 52
- 색채의 정리 • 완성 ··············· 53

입체감의 표현

- 바탕칠 ····························· 54
- 형태에 따른 터치 • 그림자 모양으로 입체감 표현 ··· 56
- 어두운 부분의 색을 겹친다 • 색의 대비로 입체감 표현 ··· 57

어두운 부분의 색표현

- 검정은 탁해진다 • 푸른기가 있는 색을 사용
- 동계색을 사용 • 보색을 사용 ··············· 60

질감의 표현 ·························· 61

여러가지 표현기법

- 이미 칠한 부분을 밝게 만들어 보자 ··············· 64
- 마스킹액과 양초로 흰부분을 만든다 ··············· 64

작례3 사과와 바나나

- 사과의 바탕칠 ························· 68
- 바나나의 바탕칠 ························ 69
- 세부묘사 • 마무리 ···················· 72
- 완 성 ····························· 73

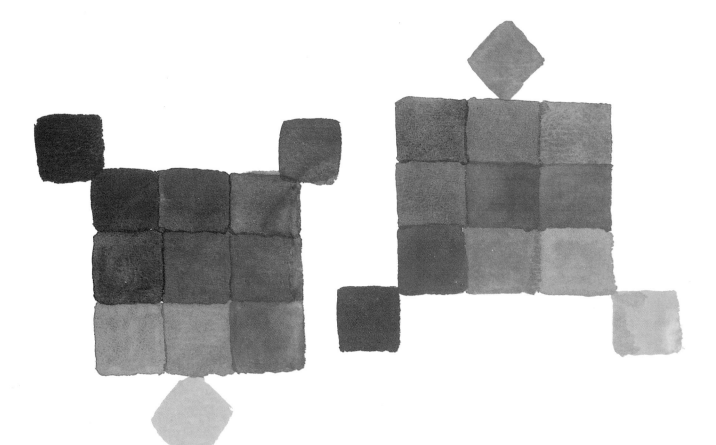

배경의 처리
• 변화가 풍부한 배경 • 단조로운 배경 ·················· 76

주제의 색과 배경과의 관계
• 어두운 색의 주제 • 밝은색의 주제 ················· 77

거리감의 표현
• 앞의 물체를 또렷하게 그린다 • 앞의 물체를 선명하게 칠한다 ··· 80
• 배경을 넣어 거리감을 만든다 ······················· 81

톤의 효과
• 주제의 명암을 잡아준다 • 주제의 명암차가 없다 ··· 84
• 반사되는 색을 무시 • 반사되는 색을 넣는다 ········ 85

풍경의 기초
• 하늘과 구름의 묘사 ································ 88
• 한정된 색으로 하늘과 구름의 표현 ··················· 89

작례4 온실풍경
• 하늘과 원경부터 그리기 시작한다 ·················· 92
• 근경의 주제를 그린다 • 대담한 마무리 ············· 93
• 세부묘사 • 마무리 ······························ 96
• 완 성 ··· 97

작례5 설경
• 대상에 충실하되 변화와 단순화 시킨다 ············· 100
• 완성작품 ····································· 101

작례6 요트장 풍경
• 배경은 위로부터 엷게 칠해 내려온다 ·············· 104
• 완성작품 ····································· 105

작례7 친구의 얼굴
• 바탕칠 ······································· 108
• 얼굴을 대범하게 그린다 • 세부를 묘사한다 ········ 109
• 얼굴의 세부묘사 ································· 112
• 완 성 ·· 113

작례8 인체의 묘사
• 누드화의 제작 ·································· 116
• 여인좌상 그리기 ································· 117

작례9 꽃
• 바탕칠 • 밝은색의 꽃을 그린다
• 주역의 꽃을 그린다 ······························ 120
• 잎은 대담하게 그린다 ···························· 121
• 세부를 묘사한다 ································· 124
• 세부를 정리하여 완성시킨다 • 마무리 ············· 128

작례10 기본형태의 복습
• 기하형태를 스스로 만든다 ························· 131
• 두 가지 색으로 그려본다 ·························· 132

작례11 일러스트레이션의 제작
• 수채화 물감으로 일러스트레이션을 제작한다 ········· 134
• 에어브러시를 새로운 표현기법으로 이용한다 ········· 135
• 밑그림을 그린다 ································· 135
• 바탕칠 • 바탕색의 제거 ························· 136
• 마무리 작업 • 완성 ···························· 137

부 록
■ 도구의 뒷정리 ···························· 140
■ 기법의 응용
1. 흰색 빼기 ····································· 140
2. 긁어서 희게 선을 만든다 ························ 145
3. 긁어서 검은선을 만든다 ························· 146
4. 붓의 여러가지 터치 ····························· 148

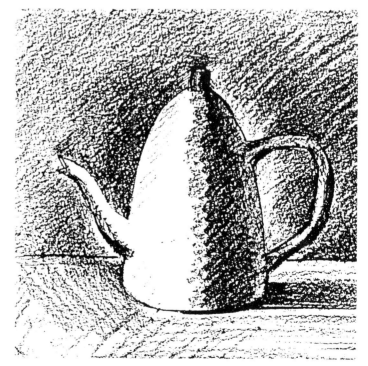

수채화의 기본기법

수채화의 도구

물감

크림슨 레이크

카드뮴 레드 디프

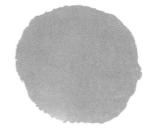
카드뮴 옐로

기본색의 준비

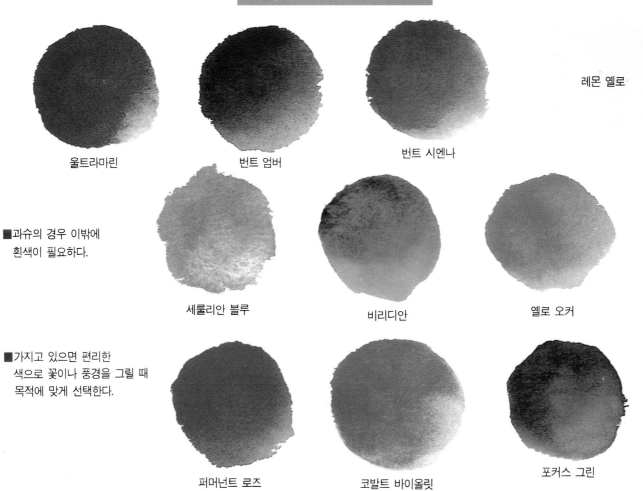

울트라마린

번트 엄버

번트 시엔나

레몬 옐로

■ 과슈의 경우 이밖에
흰색이 필요하다.

세룰리안 블루

비리디안

옐로 오커

■ 가지고 있으면 편리한
색으로 꽃이나 풍경을 그릴 때
목적에 맞게 선택한다.

퍼머넌트 로즈

코발트 바이올릿

포커스 그린

혼색하여 필요한 색을 만든다

오렌지색

황록색

보라색

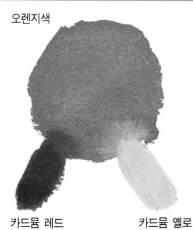
카드뮴 레드 카드뮴 옐로

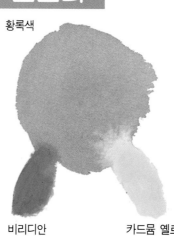
비리디안 카드뮴 옐로

크림슨 레이크 울트라 마린

수채물감에는 투명과 불투명이 있다.

투명수채

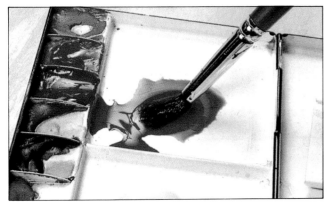

투명수채는 물을 많이 섞어 엷게 칠한다.

투명수채는 겹쳐 칠해도 밑의 색이 보인다.

과슈(불투명수채)

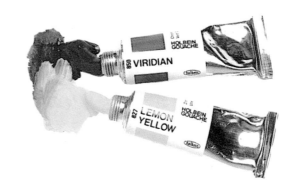

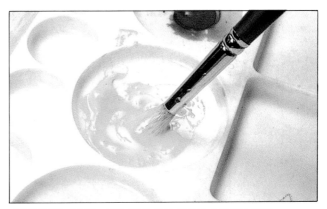

과슈(불투명 수채)는 물을 적게 섞어 물감을 크림처럼 갠다.

과슈는 밑의 색이 보이지 않게 진하게 칠한다.

기본색이란 무엇인가?

기본색이란 여러 가지 색을 만들 때 기본이 되는 색을 말하며 파랑, 빨강, 노랑은 기본색에서도 가장 중요한 색이다. 이 3색만의 혼합으로도 꽤 많은 수의 색을 만들 수 있지만 혼색의 능률을 높이기 위해 10색 정도의 기본색을 선택한다.

또 혼색을 하면 색이 탁해지기 때문에 신선하고도 순도가 높은 색을 선택한다. 앞에서 소개한 색을 사용해 볼 것이며 이러한 색으로써 필요한 색을 만들면 작품이 그렇게 탁해지지 않는다.

그밖에 이러한 용구가 필요하다.

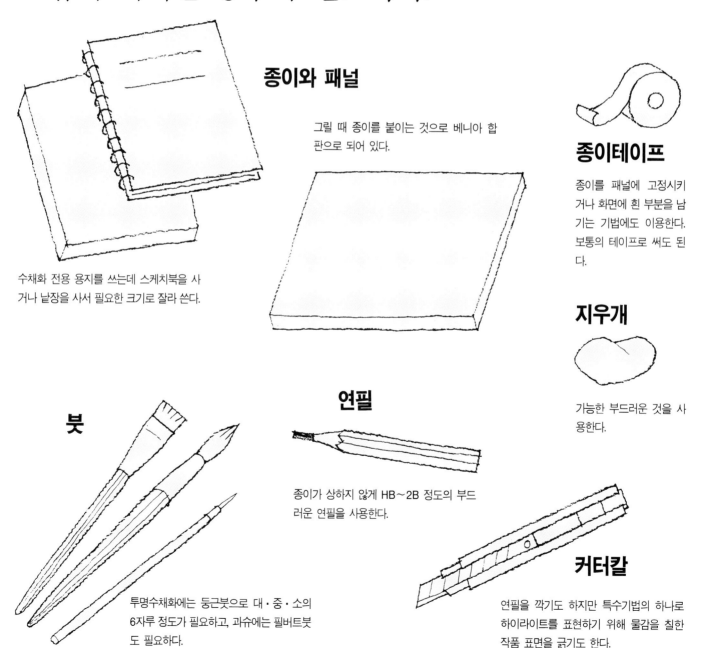

종이와 패널

그릴 때 종이를 붙이는 것으로 베니아 합판으로 되어 있다.

수채화 전용 용지를 쓰는데 스케치북을 사거나 낱장을 사서 필요한 크기로 잘라 쓴다.

종이테이프

종이를 패널에 고정시키거나 화면에 흰 부분을 남기는 기법에도 이용한다. 보통의 테이프로 써도 된다.

지우개

가능한 부드러운 것을 사용한다.

붓

투명수채화에는 둥근붓으로 대·중·소의 6자루 정도가 필요하고, 과슈에는 필버트붓도 필요하다.

연필

종이가 상하지 않게 HB~2B 정도의 부드러운 연필을 사용한다.

커터칼

연필을 깍기도 하지만 특수기법의 하나로 하이라이트를 표현하기 위해 물감을 칠한 작품 표면을 긁기도 한다.

기본색 이외의 색은 어떻게 쓰이나?

보통 사용하는 색은 대부분 기본색을 혼합해서 만들고 있다. 즉, 기본색은 통용 범위가 넓지만 기본색 이외의 색은 사용할 곳이 정해져 있는 특수색이라 할 수 있다. 이러한 색을 사용하게 되면 많은 색으로 인해 혼란스러울 뿐만 아니라 매번 다른 색을 선택해야 한다. 따라서 제시된 10가지 색을 섞어가며 사용하는 것이 빠르고 편리하다. 중견 화가에 있어서도 일반적으로 이 10색 정도를 사용한다. 앞으로 그림을

많이 그려감에 따라 자신이 있거나 좋아 하는 색을 사용함으로서 개성이 나타나는데, 이때부터는 기본색 이외의 색을 사용해도 무방하다. 또 자기만의 독특한 색을 돋보이게 하거나 또는 항상 사용하는 혼색의 시간을 줄이기 위해서 많은 색 가운데서 1~2개의 색을 신중히 고른다. 화방에는 많은 색의 물감이 준비되어 있으나 신중히 고르지 않으면 작업할 때 오히려 혼란만 초래할 뿐이다.

팔레트

투명수채는 좌측의 철판제가 좋고 과슈는 아래의 것이 편리하다.

물통

입이 넓은 병이나 플라스틱 통이 적합하다.

티슈와 접시

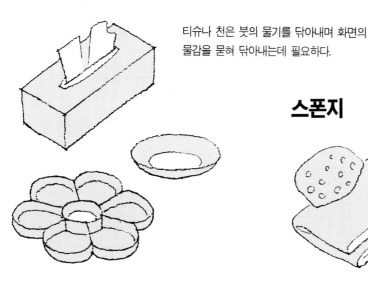

티슈나 천은 붓의 물기를 닦아내며 화면의 물감을 묻혀 닦아내는데 필요하다.

과슈로 많은 양의 물감을 혼합하는데 접시를 사용한다.

스폰지

스폰지는 그림을 수정할 때 필요하다.

이젤

야외용 소형이젤과 실내용이 있다.

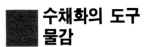

수채화의 도구
물감

투명수채화 물감으로 어두운 것부터 밝은 것까
지 만드는데 밝을수록 물을 많이 섞는다.

밑에 칠한 색이 투명한데 흰색은 종이의 색이다.

투명수채로 그리는 순서

바탕색이 투명하다. 흰색은 종이색을 그대로 살리고 어두운 부분은 색을 겹쳐 칠한다.

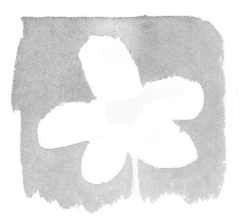

1. 종이의 흰 부분을 남기고 칠한다.

2. 마른 후에 다시 겹쳐 칠한다.

3. 세부를 묘사하고 마무리 한다.

과슈로 그려보자

과슈로 어두운 색부터 밝은 색을 만드는데 밝을수록 흰색을 섞어 만든다.

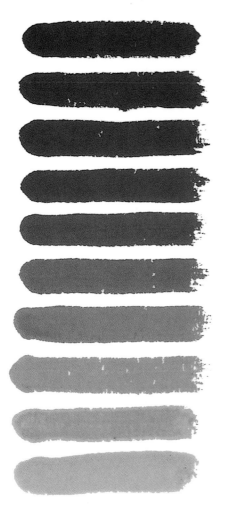

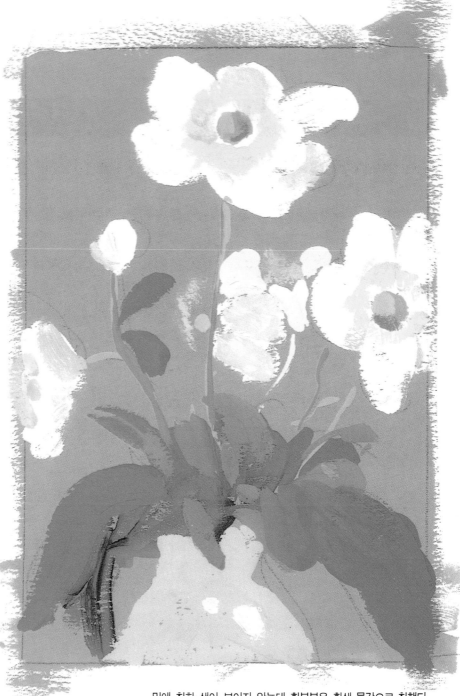

밑에 칠한 색이 보이지 않는데 흰부분은 흰색 물감으로 칠했다.

과슈로 그리는 순서

불투명 물감이므로 위에 겹쳐가면서 칠할 수 있다.

1. 바탕색을 전부 칠한다.

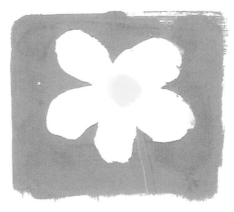

2. 밝은색을 그 위에 겹쳐 칠한다.

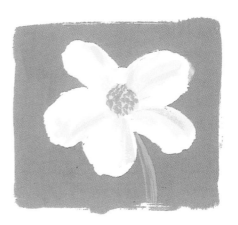

3. 세부를 그려 완성한다.

수채화의 도구
물감

투명수채와 과슈는 어떻게 다른가?

●물감의 입자 크기가 다르다

사용법과 마무리의 느낌이 전혀 다르다. 양쪽 모두 물로 녹여 수채화 물감으로서 성분은 거의 같으나 안료 입자의 크기가 다르다. 투명물감은 입자가 매우 작아 칠한 후에 용지나 밑칠한 것이 투명해 보이지만 과슈는 그와는 반대로 입자가 커서 용지의 색이나 밑칠한 색을 완전히 덮어 보이지 않는다. 국민학교에서 쓰는 것이 대부분이 이 과슈다. 투명물감이나 과슈도 그 특징을 살려 사용한다. 그 사용법을 터득하여 물감의 활용성을 충분히 살려 내도록 하자.

투명수채로 그린다
▶특징 ; 번짐과 바람이 간단하다.

물감을 효과적으로 사용하는 방법

1. 물감을 엷게 녹이는데 보다 밝게 하려면 물의 양을 늘려 칠한다.
2. 흰색은 용지의 색을 이용하고 하이라이트는 용지의 색을 남기거나 엷게 칠한 상태를 이용한다.
3. 물감을 지나치게 겹치거나 두텁게 칠해서 투명감을 잃지 않게끔 주의한다.
4. 밑칠한 색이 투명해 보이므로, 밝게 하고 싶은 곳은 너무 겹치지 않게 한다. 어두운 갈색 위에 밝은색(노랑)을 칠해도 노랑이 되지 않는다. 색은 겹치면 어두워지기 때문에 색을 어둡게 하려고 할 때 겹치도록 한다.

물감의 사용법

1. 팔레트의 각 홈에 빨, 주, 노, 초, 파…의 색상환 순으로 나열하여 짠다.
2. 물감은 단시간에 마르지만 물을 떨어뜨려 놓으면 원래대로 된다.
3. 야외로 나가려고 할 때는 드라이어로 바깥쪽만 말려도 좋다.

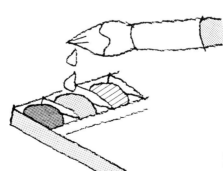
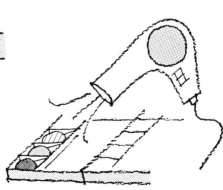

14

투명수채화

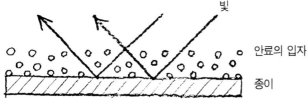

빛

안료의 입자

종이

입자가 매우 작아 밑종이가 투명하게 보인다.

과슈

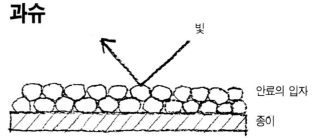

빛

안료의 입자

종이

안료입자가 크므로 밑종이가 보이지 않는다.

과슈로 그린다

▶특징 : 덧칠하기가 자유로워 착색의 순서
는 염려하지 않아도 되며, 색지를 사용해

도 좋다. 하이라이트는 마지막에 덧칠해
준다.

물감을 효과적으로 사용하는 방법

1. 물감을 적은 양의 물로 크림처럼 갠다.
2. 색을 밝게 하려면 흰색을 섞는다.
3. 덧칠해도 색이 투명해지지 않으므로
 밝은 색은 뒤에 칠한다. 하이라이트
 도 마지막에 그리면 효과가 좋다.

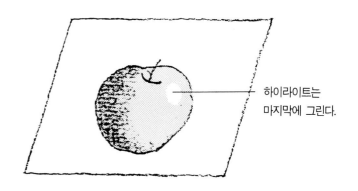

하이라이트는
마지막에 그린다.

물감의 사용법

1. 물감이 마르면 사용할 수 없으므로 필요
 한 만큼만 짜서 사용한다.

2. 쓰고 남은 물감은 깨끗이 씻어낸다.

3. 잠시 후에 사용하려고 할 때는 물감표면
 에 물을 적신 다음, 랩 등으로 밀봉한
 다.

붓의 종류

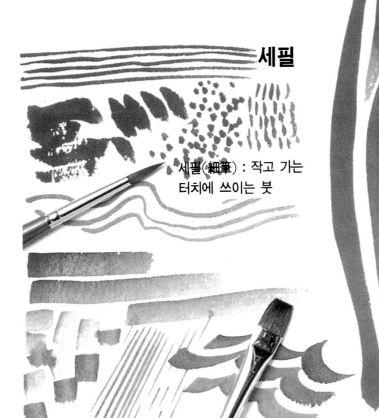

세필

세필(細筆) : 작고 가는
터치에 쓰이는 붓

평필

평붓(平筆) : 사각형의 납짝한 붓
이며 재미있는 터치가 생긴다.

둥근붓(환필)

둥근붓(丸筆) : 둥글고 끝이 뾰족
하여 다양한 모양을 표현하는데 쓰
이며 3~12호 정도가 필요하다.

필버트

필버트(Filbert)붓 : 평붓의 모서리
를 약간 둥글게 한 것으로서, 그라
데이션(Gradation) 등에 쓰인다.

붓잡는 법

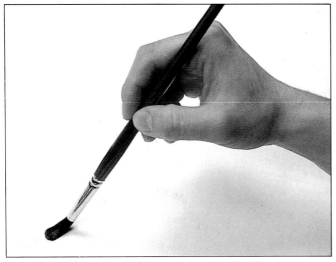

연필과 비슷하며 자루의 중앙 약간 윗부분을 잡는다.

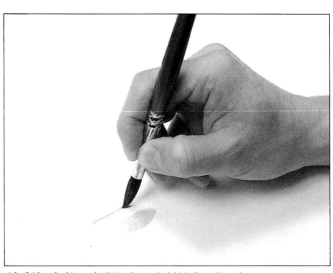

섬세한 터치는 아래쪽의 스텐 부분을 잡는다.

16

물의 양으로 터치의 변화를 준다.

물을 많이 사용

넓은 범위를 균일하게 칠할 때.

물을 보통의 양으로

붓의 특징이 살아 있어 형태 표현
에 적합하다.

물을 적게 사용

질감 표현에 효과적이다.

터치를 변화있게 사용한다.

하늘 및 배경인 산은 물로 묽게한
물감을 붓에 듬뿍 묻혀 터치한다.

전경의 나무와 풀은 거칠은 질감을
나타냈는데 물을 적게 사용해 그렸
다.

중경의 숲과 작은 나무의 질감은 물
기를 적게한 물감으로 붓 끝의 터치
를 살려 그렸다.

좋은 붓을 고르는 방법은?

● 굵기와 털의 질을 잘 살펴보고 고른다.

수채화용 붓의 질은 털의 종류에 따라 결정된다. 가장 좋은 것은 딤비털로 된 세이블(Sable) 붓인데, 값이 비싸기 때문에 초보자는 리세이블이라고 하는 나일론제 털로 만든, 값이 싼 붓을 사용하는 것이 바람직하다.

또 붓을 고를 때는 붓을 물 속에 넣고 흔들어 붓에 묻은 접착물을 씻어낸 다음, 붓을 물 밖으로 꺼냈을 때 붓끝이 한 곳에 모이면 좋은 것이며, 붓끝을 손끝으로 눌렀다가 떼었을 때 붓끝이 원상태대로 다시 모이면 역시 좋은 붓이다. 그러나 그렇지 못하거나, 털끝을 잡아당겨 올이 빠지면 나중에 쓸 때에도 털이 자주 빠지게 되므로 이러한 붓을 피하도록 한다.

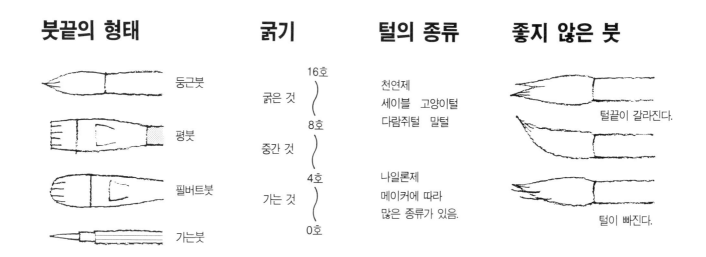

붓끝의 형태

둥근붓
평붓
필버트붓
가는붓

굵기

16호
굵은 것
8호
중간 것
4호
가는 것
0호

털의 종류

천연제
세이블 고양이털
다람쥐털 말털

나일론제
메이커에 따라
많은 종류가 있음.

좋지 않은 붓

털끝이 갈라진다.

털이 빠진다.

투명수채에서 효과적인 12호 붓

둥근붓은 투명수채화에서 필수품인데 이는 붓끝을 이용한 가는선, 눌러서 나타내는 굵은선, 묽은 물감으로 넓은 면을 균일하게 칠하는 등에 쓰이며 이것 한 자루로도 그림을 완성시킬 수 있다. 평붓은 터치의 특징을 살리며 또한 표현의 폭을 넓혀준다. 가는 붓은 정밀을 요하는 부분이나 마무리용에 쓰인다.

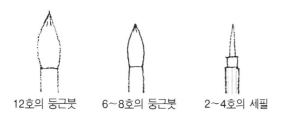

12호의 둥근붓 6~8호의 둥근붓 2~4호의 세필

과슈는 굵기가 다른 5~6자루가 필요

과슈용은 굵기에 따라 5~6자루 준비한다. 과슈에서는 터치를 살려 물감을 두껍게 칠해야 하기 때문에 유화용의 뻣뻣한 돼지 털붓을 택해도 좋다. 과슈에서는 굵기에 따라 5~6자루의 붓을 준비한다. 또 넓은 면을 칠하기 위해서는 필버트붓의 굵은 것과 평붓도 필요하다.

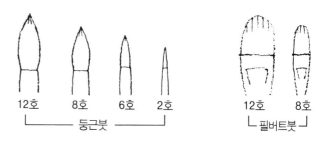

12호 8호 6호 2호 12호 8호
└─── 둥근붓 ───┘ └ 필버트붓 ┘

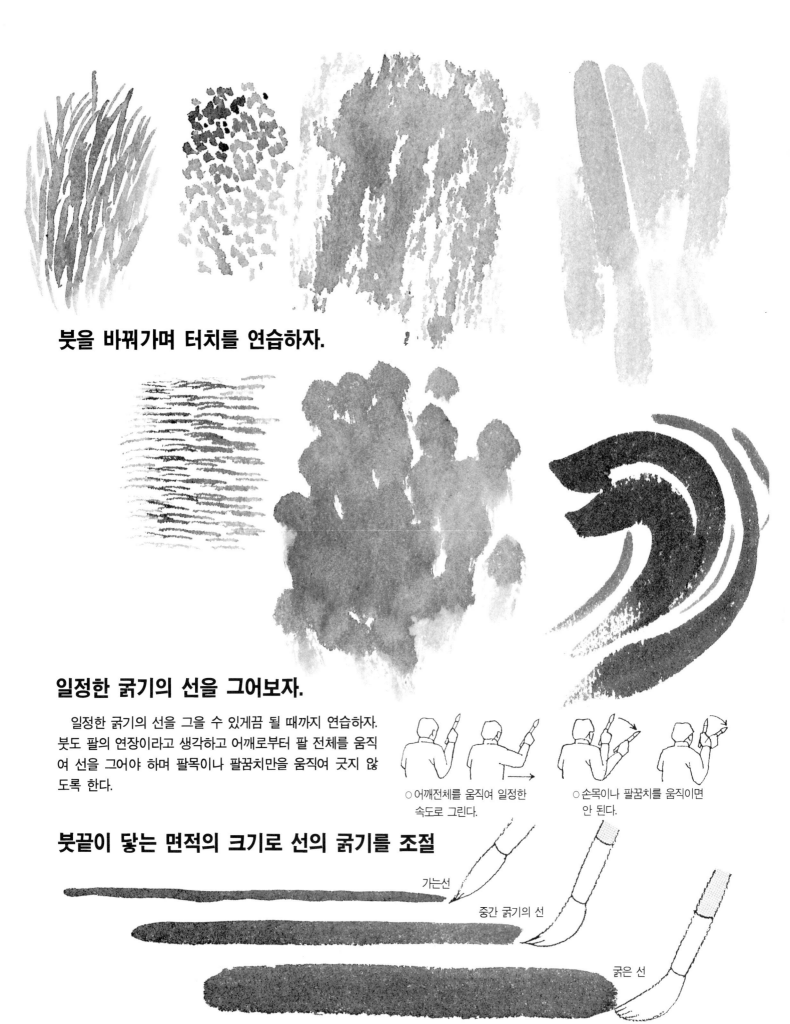

붓을 바꿔가며 터치를 연습하자.

일정한 굵기의 선을 그어보자.

　일정한 굵기의 선을 그을 수 있게끔 될 때까지 연습하자. 붓도 팔의 연장이라고 생각하고 어깨로부터 팔 전체를 움직여 선을 그어야 하며 팔목이나 팔꿈치만을 움직여 긋지 않도록 한다.

○ 어깨전체를 움직여 일정한　속도로 그린다.

○ 손목이나 팔꿈치를 움직이면　안 된다.

붓끝이 닿는 면적의 크기로 선의 굵기를 조절

가는선

중간 굵기의 선

굵은 선

발색이 좋은 종이

같은 물감을 사용해 용지에 따른 변화를 비교해 보자.

수채화지

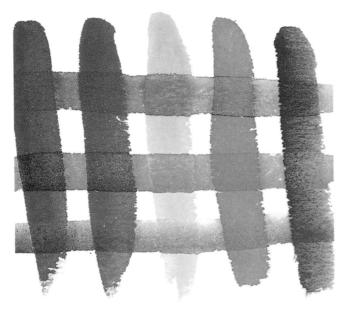

물감이 표면에 정착되어 선명한 색이 들어난다.

켄트지

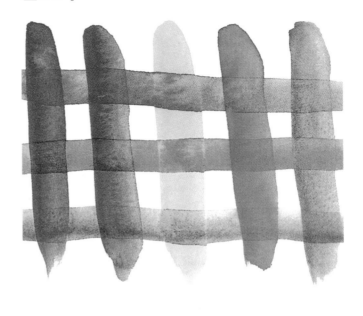

물감이 종이에 스며들어 선명한 감이 없어진다.

질기고 벗겨지지 않는 수채화지

수채화 전용지는 섬유질이 강하기 때문에 붓이나
종이로 문질러도 괜찮다.

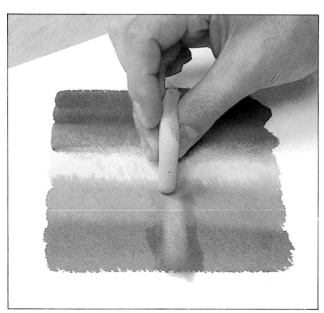

1. 일단 칠한 물감을 빨아들여 수정한다. 스폰지에 물을 적셔 수정할
부분에 가볍게 눌러준다.

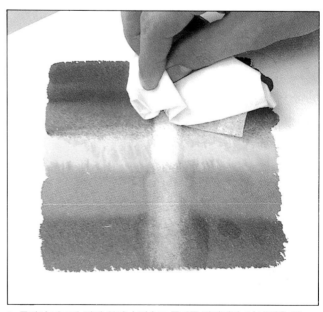

2. 물감이 마르기 전에 천이나 티슈로 물기를 빨아낸다. 이 방법을 몇
번이고 반복한다.

종이에는 세목, 중목, 조목이 있다

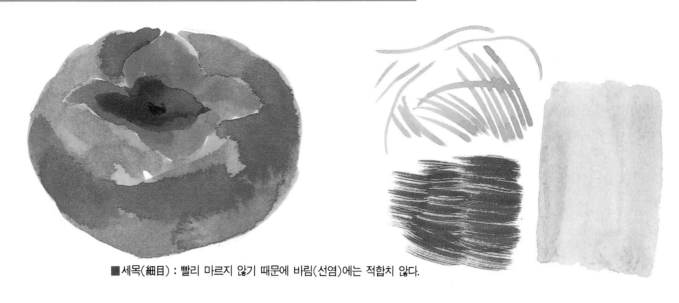

■세목(細目) : 빨리 마르지 않기 때문에 바림(선염)에는 적합치 않다.

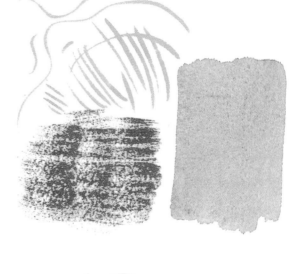

■중목(中目) : 밀도가 적합해 초보자에게 적합하다.

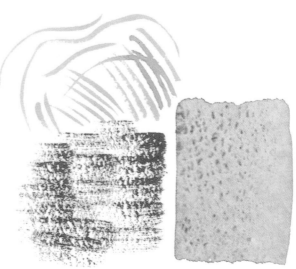

■조목(粗目) : 밀도가 거칠어 섬세한 표현이 어렵다.

어떤 종이가 수채화에 적합한가?

● 질기고 발색이 좋은 수채화지가 좋다.

물감의 발색이 아름답고 몇 번 덧칠을 하더라도 보푸라기가 일지 않는 질긴 용지가 좋다. 수채화 용지는 일반 용지에 비해 값이 좀 비싼 편이나 발색이나 질감이 어느 것보다 우수하다. 수채화물감으로 그려서 비교해 보면 그 차이점을 쉽게 알 수 있다.

수채화지의 종류

외국산 : 와 트 만 지(영)　　국　산 : 켄트지를 주로 사용하나
　　　　 아 르 슈 지(불)　　　　　　　이는 수채화 용지로
　　　　 파브리아노(이)　　　　　　　적합하지 못하다.
　　　　 마 메 이 드(일)

흡수성이 강한 종이와 약한 것의 차이

용지는 표면에 특수처리를 하는 차이에 따라 흡수성이 약한 것과 강한 것으로 구분되어 있다. 흡수성이 약한 것은 물감을 넓고 고르게 칠하기, 번짐, 그라데이션 등의 처리가 쉬우며 흡수성이 강한 것은 초보자에게는 다루기가 다소 어렵겠지만 독특한 발색 효과가 있어 사용해보면 흥미로운 점이 많다.

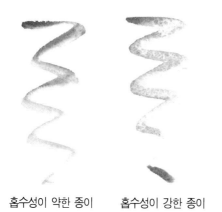

홉수성이 약한 종이　　홉수성이 강한 종이

앞면과 뒷면의 구분

빛을 비스듬히 비춰 보았을 때 요철이 두드러져 보이는 쪽과 손가락으로 가볍게 문질러 보았을 때 약간 거칠게 느껴지는 쪽이 앞면이며 외국산의 경우, 앞면에 제작 회사 특유의 마크가 찍혀 있다.

수정이 가능한 다소 두꺼운 종이를 선택

같은 종류의 용지에도 두께에 차이가 있다. 얇은 것은 물기를 많이 주게 되면 주름이 생겨 좋지 않다.

한편, 두꺼운 것은 칼로 긁거나 물로 여러번 닦아내어도 수정이 쉽고 여러가지 기법이 가능하다. 또 야외에서 그린 그림을 집으로 가져와서 수정을 하려고 할 때에도 두꺼운 용지가 다루기가 쉽다.

종이에는 세목, 중목, 조목이 있다.

용지의 표면은 올(결)의 조직에 따라 요철에 차이가 있다. 그렇기 때문에 물감의 정착에도 차이가 난다. 여기서 조목의 표면이 가장 거칠어서 과슈에는 세목이나 중목이 적합하다.

세목(細目)

섬세한 터치에 적합하다. 다만, 물감 흡수가 빨라 터치 자국이 남기 쉽고, 깨끗하게 칠하려면 표면에 물을 바르고 칠하는 과정을 익혀야 한다.

중목(中目)

올의 짜임이 적당해서 물감의 건조가 빠르지 않아 그라데이션이나 번짐의 효과가 좋으므로 초보자에게는 아주 적합한 용지이다.

조목(粗目)

올의 조직이 거칠어서 물감의 입자가 뭉쳐지는 효과로서 깊이감이 나온다. 그러나 정밀을 요하는 그림에는 적합하지 못하다.

과슈는 세목을 사용 터치를 살린다.

과슈는 물을 많이 섞지 않으므로 차라리 붓의 터치로 형태를 그린다고 할 수 있어 세목이나 중목이 적합하다. 그렇기 때문에 세목에 속하는 켄트지가 과슈에는 적합하다. 또 특수한 효과를 얻으려면 조목을 사용할 수도 있다. 캔버스에 두껍게 그린 효과를 얻을 수 있어 흥미로운 점도 있다.

종이를 패널에 고정시키고 그린다.

용지가 물을 흡수하면 주름이 생기고 늘어난다. 이를 방지하기 위해 용지의 4변을 테이프로 패널 위에 고정시키게 되면 그림을 다 그린 후에도 팽팽히 펴져 있다. 스케치북에 그릴 경우, 물감이 마르면 주름이 생기고 뒤에 덧그리기가 어렵게 된다. 가능하면 패널에 용지를 고정시켜 그리도록 하자.

1. 그리기 전에 테이프로 용지를 고정시킨다.

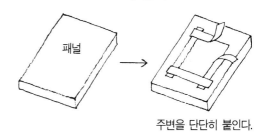

패널

주변을 단단히 붙인다.

2. 그림이 완성되면 주위를 칼로 자른다.

완성

혼색으로 색의 변화를 구해보자.
기본색에 여러가지 색을 섞어보자.
더하는 색의 양을 조금씩 늘려보자.

기본색

비리디안

카드뮴 옐로

번트 시엔나

기본색

울트라마린 블루

레몬 옐로

크림슨 레이크

카드뮴 옐로

레몬 옐로

옐로 오카

카드뮴 레드

기본색

카드뮴 레드

카드뮴 옐로

옐로 오카

울트라마린

번트 시엔나

레몬 옐로

비리디안

크림슨 레이크

세룰리안 블루

24

색을 더함으로 미묘한 혼색의 변화를 얻을 수 있다.

보라색을 만든다.

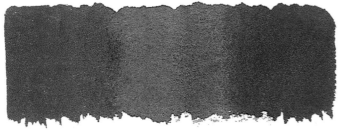

크림슨 레이크 선명한 보라색 울트라마린 블루

크림슨 레이크 탁하고 무거운 보라색 울트라마린 블루

주황색을 만든다.

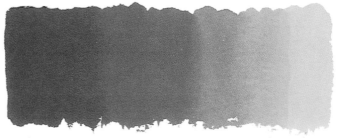

카드뮴 레드 탁한 주황색 카드뮴 옐로

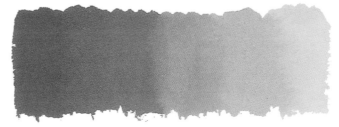

카드뮴 레드 선명한 주황색 카드뮴 옐로

위의 보기에서 크림슨 레이크와 청색, 카드뮴 레드와 황색간의 친화성을 보여 주었다.

보색을 혼합해 회색조를 만든다.

투명수채

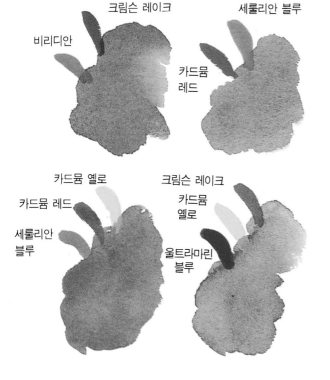

크림슨 레이크 세룰리안 블루

비리디안 카드뮴 레드

카드뮴 옐로 크림슨 레이크

카드뮴 레드 카드뮴 옐로

세룰리안 블루 울트라마린 블루

과슈

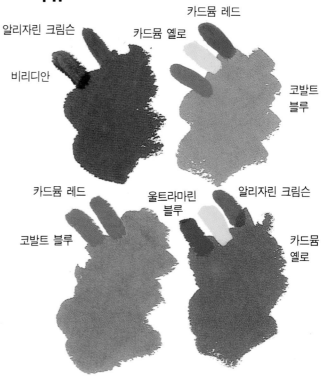

알리자린 크림슨 카드뮴 옐로 카드뮴 레드

비리디안 코발트 블루

카드뮴 레드 울트라마린 블루 알리자린 크림슨

코발트 블루 카드뮴 옐로

과슈의 경우에는 여기에 흰색을 더하여 혼색한다.

색은 어떻게 만드는 것인가?

● 팔레트 위에서 기본색을 혼색하여 만든다.

혼색은 색채 활용에 있어 절대 불가결한 수단이다. 칠하고 싶은 색은 반드시 혼색해서 만든다. 주제의 색은 순수한 색이므로 그림에는 그렇게 어울리지 않는 경우가 많다. 여러 색채로 어울려져 있는 풍경이나 정물을 표현하려면 혼색이 뒤따른다. 그러나 너무 어렵게 생각하지 않도록 하자. 또 만든 색이 마음에 들지 않으면 다시 만들면 된다. 무엇보다도 과감하게 혼색하는 습관을 기른다.

스스로가 혼색한 색

화면에 어울리는 자연스러운 색, 모티브의 색, 그림자의 색 등 여러 곳에 사용한다.

물감 그대로의 색

화면에서 선명하게 하고자 하는 부분 등 작은 면적에 사용한다. 이들은 서로 조화가 잘 안 된다.

자신의 힘으로 혼색견본을 만든다.

자기가 가지고 있는 물감으로 혼색 견본을 만들어 두면 편리하다. 앞 페이지와 같은 요령에 의해 스케치북에 정리해 놓으면 어디에서나 필요할 때 참고할 수가 있다. 처음부터 이러한 준비는 색에 대한 이해가 깊어지며 또 자기가 가지고 있는 물감으로 어떤 색이 만들어지는가를 확실히 알게 되면 실제로 그릴 때 색을 사용하는 폭이 넓어진다.

영향력이 강한 색과 약한 색

기본색 가운데서 빨강 계통의 카드뮴 레드, 파랑 계통의 세룰리안 블루, 코발트 바이올렛, 적갈색 계통의 색들은 투명 수채화 물감에서도 투명도가 낮은 편이므로 덧칠하면 밑의 색이 보이지 않는다. 기본적으로는 이러한 색 위에 덧칠할 때는 투명도가 높은 색을 칠해야만 투명수채화의 효과를 높이게 된다. 반대로 강조하고 싶은 부분은 이러한 색 위에 칠하는 경우도 있다.

투명수채에도 투명도의 차이가 있다.

어떤 색을 조금만 섞어도 다른 색의 발색이 죽어버리는 경우, 이 색은 영향력이 강하다고 말한다. 예로서, 빨강 계통의 크림슨 레이크는 발색에서 강도가 약한 편이나 같은 계통의 카드뮴 레드는 강한 편에 속한다. 이렇듯 발색이 강한 물감은 혼색할 때 조금씩 섞어 다른 색과의 균형을 맞추도록 한다.

혼색의 순서

1. 주제의 색을 관찰하여 기본색을 결정한다.

먼저, 그리려고 하는 주제의 색이 어떤 색으로 보이는가? 녹색 계통인가? 아니면 빨강 계통인가? 여기서는 어떤 계통의 색이라는 전반적인 느낌만으로 족하며 어떤 계통의 색이라고 느낀 그 자체가 바로 주제의 전체적인 색이며 이 색이 바로 주제의 고유색이라 한다.

2. 기본적으로 어떤 색을 섞을까 판단한다.

여기서는 물감을 혼색했을 때 결과적으로 어떠한 색이 나온다는 지식이 필요하다. 다만 지나치게 세밀해질 필요는 없다. 즉, 주제와 똑같은 색으로 그리는 것은 그렇게 중요하지가 않다. 주제의 색으로부터 출발하되 자기가 아름답다고 생각되면 그 조합된 색을 화면에서 표현하면 된다.

3. 마지막으로 색의 밝기를 조절한다.

원하는 색이 나오면 밝기는 마지막에 조정한다. 투명수채화 물감은 물기를 많이 하면 밝아지고 과슈의 경우는 화이트를 섞어 밝게 한다.

미묘하고 복잡한 색을 만드는 법

어떤 색을 봤을 때, 빨갛게 느껴지기도 하고 때로는 노랗게, 아니면 그 어느 것도 아니게도 느껴지는 미묘하고도 복잡한 색은 느껴지는 색들의 물감을 같은 양으로 섞었을 때 나타나며 이는 어떠한 색감도 강하지 않기 때문에 특정한 색이 느껴지지 않는다고 할 수 있다.

혼색은 3색 이내에서 한다.

혼색에서 3색 이상의 물감을 섞게 되면 그만큼 화면이 혼탁해진다.

우리들이 가지고 있는 튜브에 들어 있는 물감은 3원색만과 검정 및 흰색을 제외하고는 모두가 여러 색으로 이미 혼합되어 있음을 명심하도록 하자.

서로 다른 톤으로 칠해보자

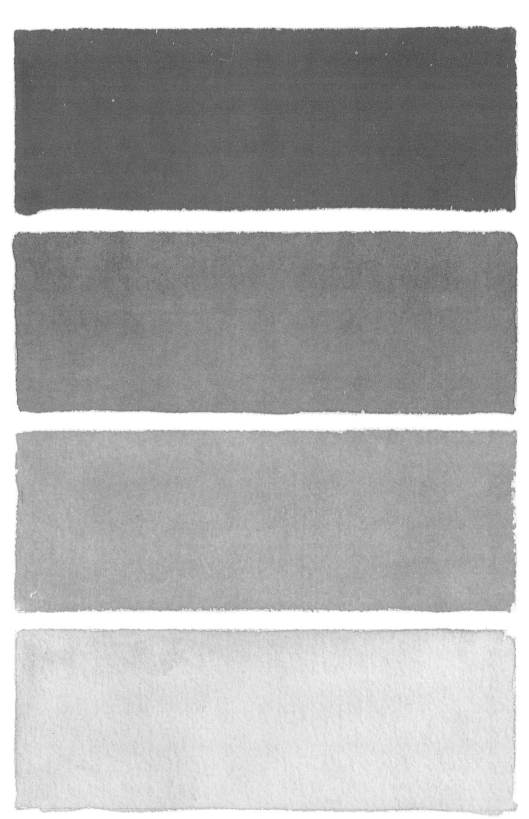

한 종이에 다른 톤을 표현해 그라데이션이 되게 한다.

옆의 네 가지 참고그림은 빨강(카민이나 크림슨)으로 네 단계의 톤을 나타낸 것이다. 먼저 종이를 패널에 붙이고 세운 다음 큰 붓으로 물감을 듬뿍 찍어 왼편에서 오른편으로 칠해 나간다.

가장 위의 진한 톤이라도 물감이 불투명할 정도로 진해서는 안된다. 네 개의 화면을 칠하는 동안 같은 물감에 물의 양만을 점점 많게 하여 다른 톤이 생기도록 칠해야 한다.

투명수채화 기본적인 채색방법

직사각형 종이에 카드뮴 레드나 버밀리언을 준비한다. 가장 윗쪽에 진한 농도의 물감을 왼편에서 오른편으로 칠해 나간다.

그런 다음 붓을 씻은 후 붓에 있는 물기를 조금 제거시킨 다음 먼저 띠처럼 칠한 물감의 아래쪽에 붓을 대고 반대 방향으로 붓질을 하면, 먼저 칠한 물감이 부드럽게 펴지면서 아래로 흘러 나온다.

이때 붓은 신속하게 움직이고 붓을 힘있게 눌러 물기가 배어 나오도록 한다. 다시 붓을 씻고 물기를 뺀 다음 아래쪽으로 계속 칠해 주면 차츰 밝은 톤을 만들 수 있게 된다. 이 과정은 물의 양을 잘 조절해 신속하게 작업해야 한다.

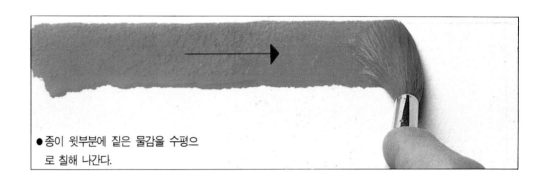

● 종이 윗부분에 짙은 물감을 수평으로 칠해 나간다.

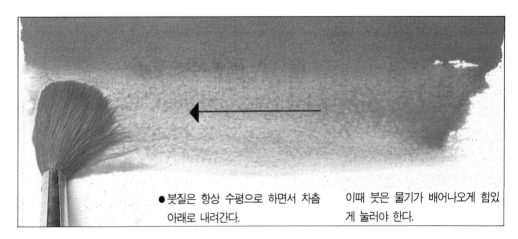

● 붓질은 항상 수평으로 하면서 차츰 아래로 내려간다.

이때 붓은 물기가 배어나오게 힘있게 눌러야 한다.

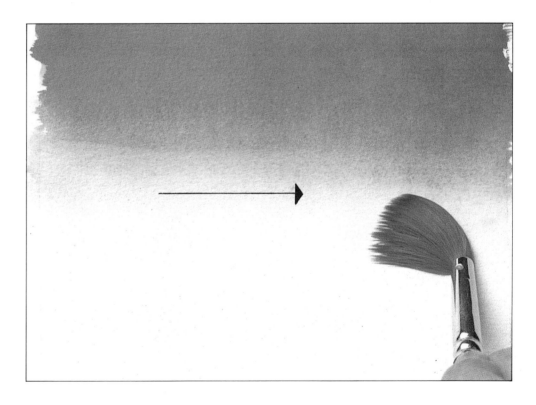

붓은 어떻게 사용하고 손질하는가 ?

수채화 붓은 연필을 쥐는 방식대로 많이 사용하지만 경우에 따라 여러가지 방식으로 쥘 수도 있다. 붓을 어떻게 잡든 간에 손은 붓끝에서 어느 정도 거리를 유지하고 팔을 뻗치고 그려야 힘찬 필력을 낼 수 있으며 화면 전체를 관찰하면서 그릴 수 있다.

사용한 붓의 손질

● 붓을 물통에 오랫동안 담가두지 않도록 한다.
● 붓을 사용한 뒤 가급적 비누를 사용해 깨끗이 세척하자.
● 붓을 씻고난 후 물기를 제거하자.
● 마지막으로 붓끝을 손으로 뾰족하게 한 다음 붓털이 위로 향하게 하여 붓통에 꽂아둔다.

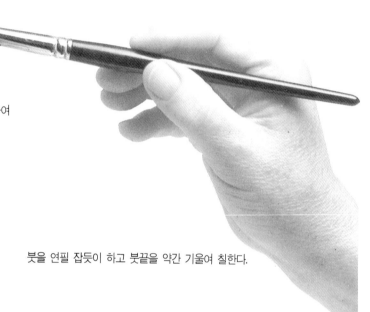

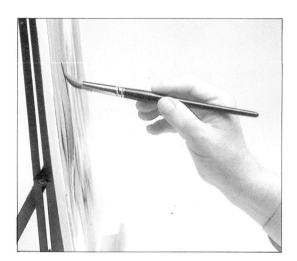

붓을 연필 잡듯이 하고 붓끝을 약간 기울여 칠한다.

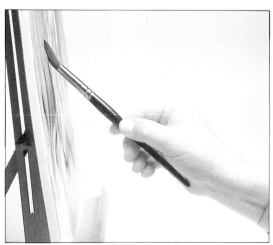

손목이나 붓을 잡은 손에 너무 힘을
주지말고 팔을 곧바로 뻗쳐 그린다.

세밀한 묘사를 할 때는 붓끝을 수직이 되게 하여 그리기도 한다.

▶
1 연필 2 지우개 3 금속자 4 삼각자 5 종이테이프 6 접착테이프 7 압정
8 흰색 크레용 9 티슈 10 종이타월 11 물통과 스폰지 12 플라스틱제 붓
13 면봉 14 면도칼 15 펜 16 먹 17 커터칼 18 가위 19 풀

그밖의 보조 도구들

있으면 편리한 액체용구

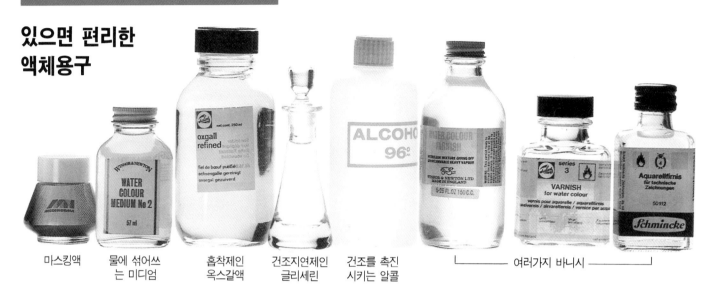

| 마스킹액 | 물에 섞어쓰는 미디엄 | 흡착제인 옥스갈액 | 건조지연제인 글리세린 | 건조를 촉진시키는 알콜 | 여러가지 바니시 |

프로들의 소도구

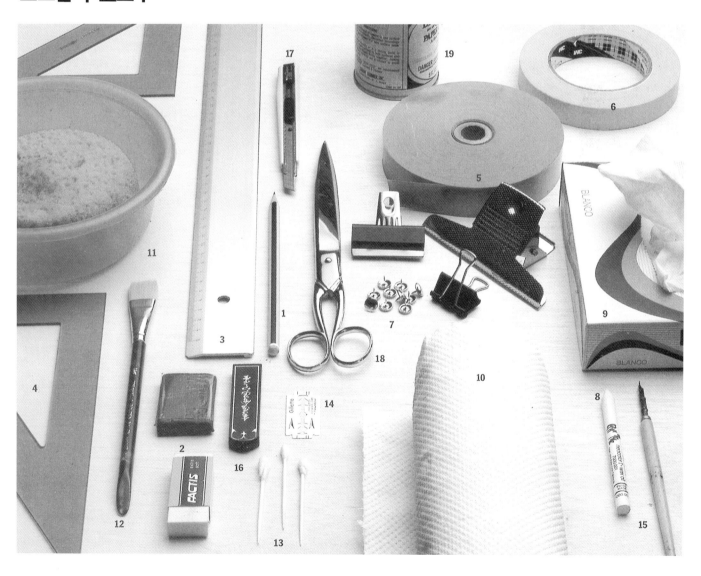

건식기법과 습식기법이란?

수채화에 있어서 건식기법이란 먼저 칠한 물감이 마른 다음 다른색을 칠해 물체의 윤곽선이 분명하게 나타난다. 이 기법은 사물의 형태를 분명히 나타내기 때문에 디자인적인 용도에 적합하나 회화적 표현감은 다소 떨어진다.

습식기법은 처음부터 종이를 적시어 쓰이므로 물감이 잘 번지어 그 경계선이 부드럽게 흐트러진다. 습식기법에서는 항상 화면의 물기를 잘 조절하여 그려야 하기 때문에 건식 보다는 그리기가 다소 까다롭다.

■ 건식기법의 대표적인 예인데 너무 극사실적인 표현이 되어 회화성이 다소 떨어졌다.

■ 건식기법과 습식기법을 적절히 혼용해 자유롭고 분방한 화면에 표현력이 넘치는 작품이 되었다.

● 건식기법은 물감이 마른 후에 칠한다

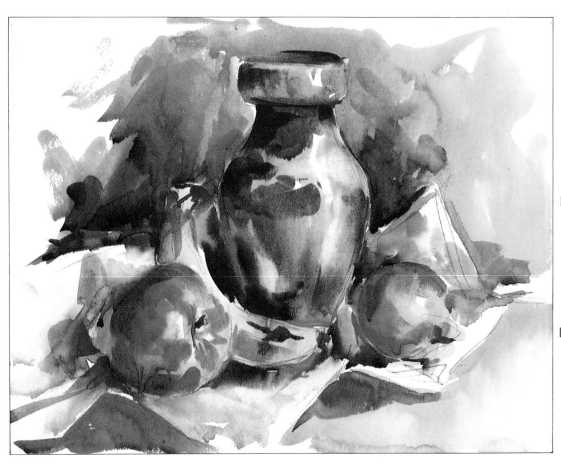

■ 두 색 사이에 경계가 뚜렷한 것이 건식 기법의 특징이다.

■ 이 작품은 건식기법으로 전통적인 수채화 기법을 따르고 있다. 물체와 배경사이에 윤곽선이 뚜렷하지만 공간의 분위기를 위해 배경에는 다소 습식기법이 가미되었다.

● 습식기법은 물감이 마르기 전에 칠한다

■ 늪지대는 습식기법으로 표현하기에 좋은 소재이다. 전경은 선명하게 묘사하고 원경은 번지게 하여 거리감과 분위기가 잘 나타났다.

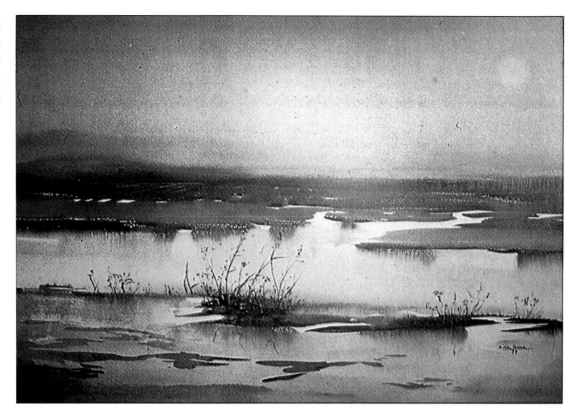

■ 습식기법을 유감없이 발휘하여 회화성이 풍부한 작품이 되었다. 이 작품의 형태는 또렷하지 않지만 표현력과 예술성이 풍부해졌다.

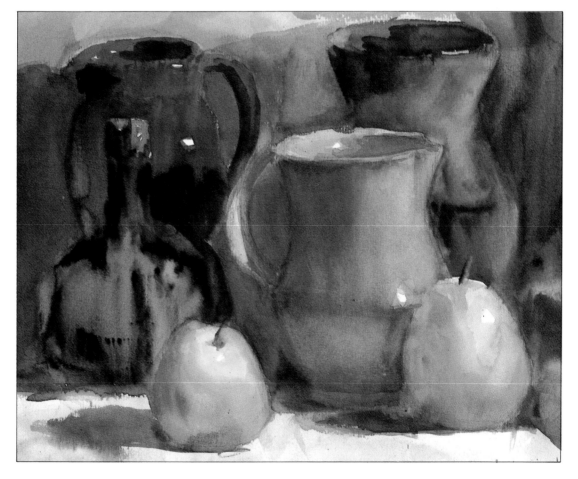

주제의 형태는 어떻게 잡는가?

● 사물을 항상 관찰하고 관심을 갖는다.

그림을 잘 그리기 위해 먼저 대상을 잘 파악해야 한다. 그러므로 형태와 공간, 비례 등의 문제가 해결되는데, 다시말해 정확한 측정과 관찰, 비교와 결단의 과정을 통해 물체의 형태가 파악되는 것이다.

보기로 두 송이의 장미와 조그만 화병을 살펴보자. 먼저 연필로 주어진 물체의 비례를 측정하고 전체 넓이와 크기 등을 파악해 둔다. 그런 다음 화면의 가로, 세로 중심선을 그은 후 주제를 화면 안에 담아보는데, 전체의 형태가 갖는 방향과 세부의 비례, 크기 등을 결정해 나간다.

전체의 비례와 부분간의 비례를 연필로 측정한다.

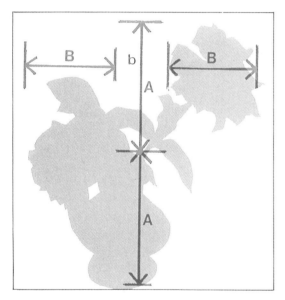

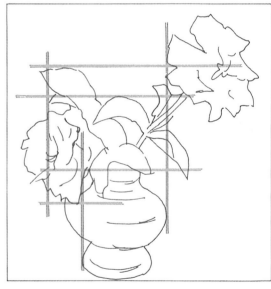

◀▶
주제의 주요 형태나 특징 부분을 수직, 수평선으로 연결하여 비례를 측정하면 물체의 정확한 위치를 잡을 수 있다.

◀
주제의 가로, 세로의 비례를 파악한 다음 물체 전부를 하나의 사각형 틀 안에 잡아본다.

▶
사각형 틀 안에서 물체의 부분간의 크기와 비례를 다시 파악하면 정확하게 형태를 잡을 수 있다.

●복잡한 것을 먼저 단순화시켜 파악한다

이와같이 복잡한 물체를 간단한 사각형으로 파악한다는 것은 쉬운 일이 아니다. 모든 그림을 그릴 때 소재의 스케치는 연필이나 붓을 들고 한쪽 눈으로 사물을 재어가며 비례와 크기를 측정해 화면에 옮겨야 한다. 그리고 보조직선을 이용해 부분 사이의 거리와 비례, 각도를 비교해 정확하게 사물을 잡아나가야 한다.

사과를 그려보자.

넓은 면을 균일하게 칠하는 방법

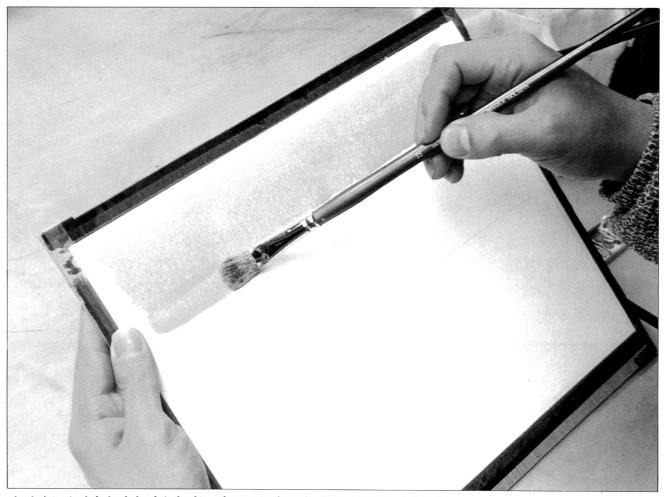

이 방법은 수채화의 가장 기본이 되는 것으로 물기를 잘 머금는 큰붓을 사용한다.

1. 물감을 많이 갠다. 2. 화면을 기울게 해서 그린다. 3. 모인 물감을 빨아낸다.

도중에 물감이 모자라지 않게 충분히 물감을 개어놓는다.

종이 위를 조금 들어서 위부터 아래로 크게 칠해 나간다.

물감이 마르기 전에 계속 칠하고 모인 물감을 빨아낸다.

번지지 않게 말려가며 그린다

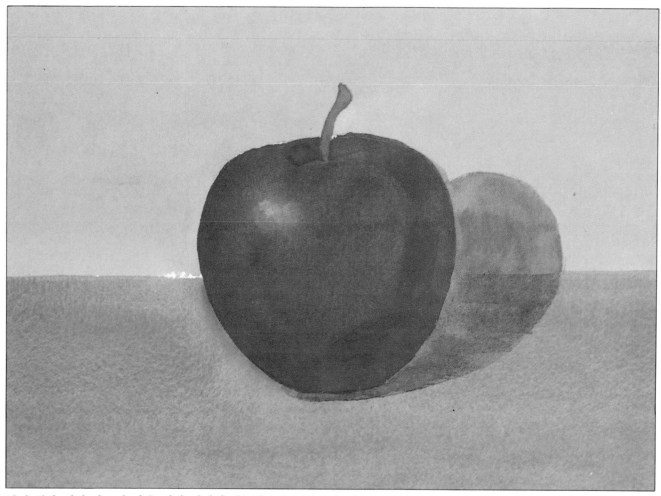

앞서 칠한 색이 마르면 다음 색이 번지지 않는다. 어두운 곳과 세부를 칠해 완성 시킨다.

1. 넓직하게 칠한다.

물을 많이 사용해 균일하게 칠해나간다.

2. 드라이어로 말린다.

물감이 마르면 다음 색을 칠해도 번지지 않는다.

3. 다음 색을 칠한다.

이 방법으로 다음의 색들을 계속 칠한다.

물감을 다룰 때 지켜야 할 가장 중요한 점은 ?

● 넓은 면을 고르게 칠하는 것이 기본이다.

물감을 넓은 면에 고르게 칠하는 것은 기본적인 요소이다.
하늘이나 배경 등의 넓은 면을 고르게 칠할 때 효과적일 뿐
아니라 여러가지로 응용할 수 있다.

색을 넓고 고르게 칠하는 방법

● 물감을 많이 개어 놓는다.

물감의 혼색에서, 색조와 농도를 정해진 색과 같게 만들
기란 매우 어렵고 시간도 많이 걸린다. 넓은 면적을 칠하던
도중 물감이 모자라게 되면 다시 같은 색조와 농도로 물감
을 혼색하기란 여간 힘드는 것이 아니기 때문에 처음부터
여유있게 많이 개어 놓도록 한다.

물감을 많이 갤 때는 조그
만 접시를 사용하면 편리
하다.

● 물감을 잘 흡수하는 부드러운 붓을 사용한다.

중도에 자주 중단하지 않게끔 한번에 넓은 면적을 칠할
수 있는 붓 즉, 물감을 많이 흡수할 수 있는 붓이 좋다.

● 물감이 마르기 전에 칠한다.

물감이 마른 뒤에 칠하게 되면 겹치게 되어 얼룩이 지고
진하게 된다.

● 중목이나 조목의 용지를 사용한다.

용지의 결 사이사이에 물감이 고여 건조가 느려서 사용
하기에 적합하다. 세목의 용지는 물에 적셨다가 사용한다.

● 마지막에 고인 물감을 흡수해낸다.

물감을 밑으로 칠할 때 마지막 여백을 칠한 후에 맨 끝쪽
선상에 물감이 고이는데, 이때는 물기를 뺀 붓끝으로 물감
을 흡수해내면 건조 후에 얼룩이 생기지 않는다.

● 칠이 끝난 용지는 눕혀 놓는다.

세워서 말리면 채 마르지 못한 물감이 흘러내리므로 반
드시 눕혀서 말린다.

수채화에서 번지는 것을 어떻게 방지하나?

● 밑에 칠한 색을 완전히 말린 후 칠하도록 한다.

초보자들에 있어서 그림이 번져서 분명치 않거나 색이 탁해지는 경우가 많다. 수채화물감은 수용성이므로 칠할 곳에 물기가 있으면 번지게 된다. 그러므로 반드시 밑그림이 마른 다음에 덧칠해야만 한다.

물의 양을 최소한 적게 한다.

물감에 물을 너무 많이 섞어 그리게 되면 잘 마르지도 않을 뿐더러 마른 다음에도 농도가 자리마다 달라 얼룩이 져서 지저분해지기 때문에 될 수 있는대로 물감이 묻은 붓끝을 천이나 티슈에 약간만 문질러 물기를 조절한 다음 사용하도록 한다.

실내에서는 드라이어기를 활용

야외에서는 무리이나 실내에서는 드라이어를 사용하여 빨리 말릴 수 있다. 이때는 강풍이 아닌 온풍으로 말리려는 부분에서 조금 떨어진 상태로 전체적으로 말리도록 한다. 강풍이나 너무 접근시켜 말리게 되면 물감이 밀려서 얼룩이 생기기 쉽다.

중색과 혼색은 어떻게 다른가?

● 중색은 두 가지 색감을 느끼는 미묘한 색이다.

투명 수채화 물감은 칠했을 때에 밑의 색이 투명해 보이는 것이 특징이다. 이것을 이용하여 물감을 직접 섞지 않고 화면상에서 덧칠함으로써 여러 가지 색을 만들어 낼 수가 있다.

이때 밑색이 완전히 마른 다음이 아니면 물감이 서로 혼합되어 중색의 의미가 없어져 버린다. 이 기법은 혼색과 달리 여러 가지 분위기의 색이나 깊이 있는 발색을 만들어 낸다.

중색의 포인트

● 밝은 색을 먼저 칠한다.

짙은 색이나 어두운 색은 위에 겹쳐 칠하면 어느 정도 번져도 그 영향은 거의 없지만 어둡거나 짙은색 위에 밝은 색을 겹쳐 칠하게 되면 번짐이나 얼룩이 두드러지게 나타난다.

● 부드러운 붓을 사용한다.

털이 뻣뻣한 붓은 조금만 힘을 주어 칠해도 밑색이 배어 나오므로 가능한 한 부드러운 붓을 사용한다.

● 겹쳐 칠할 때는 붓으로 너무 문지르지 않도록 한다.

밑색이 마른 다음 중색하는 것이 원칙이나 이때 너무 세게 문지르면 밑색이 배어 나오게 된다.

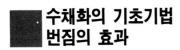

수채화의 기초기법
번짐의 효과

번짐의 효과

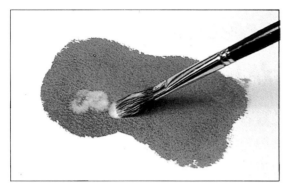

1. 넓게 칠한 물감이 마르기 전에 다른 색을 찍는다.

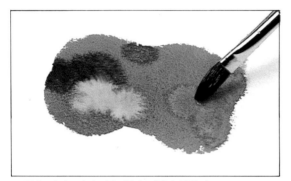

2. 물을 떨어뜨리면 밝은 톤의 번짐이 생긴다.

작품에서 번짐의 효과를 살린다.

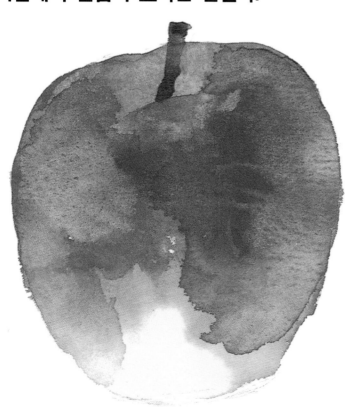

선염(바림)의 효과

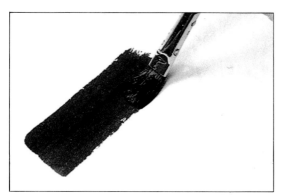

1. 처음에는 짙은 색을 칠한다.

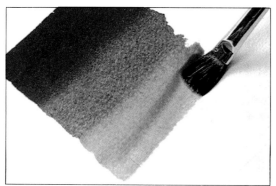

2. 보다 엷은 색을 먼저 칠한 색 끝부분 부터 칠한다.

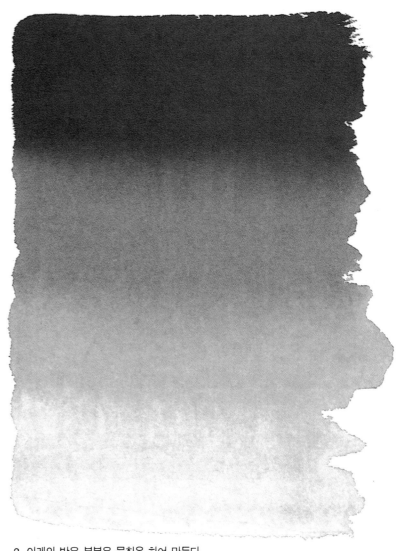

3. 아래의 밝은 부분은 물칠을 하여 만든다.

두색으로 만드는 선염

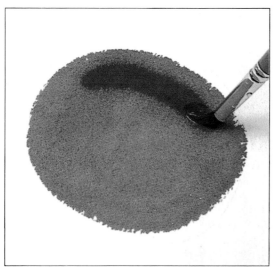

넓게 칠한 색이 마르기 전에 다른색을 덧칠하면 자연스럽게
2색으로 선염된다.

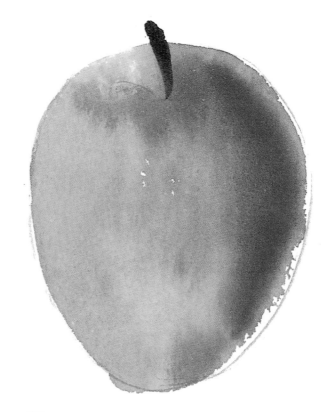

효과적으로 번짐을 살리는 방법은 ?

● 밑색과의 혼합이 중요하다.

색을 의도적으로 번지게 하는 것도 수채화에 있어서 한 표현 방법이다. 이것은 밑색이 마르기 전에 다른 색을 덧칠해서 만들기 때문에 밑색과의 혼합상태에 따라 표현이 매우 달라진다. 따라서 밑색의 건조 상태를 잘 보아가며 다음 색을 덧칠해서 자기가 원하는 번짐의 효과를 얻도록 한다.

번짐의 맛을 살리는 포인트
- ● 젖은 상태를 파악한다.
- ● 마르기 전에 덧칠한다.
- ● 덧칠 후, 곧바로 붓을 떼도록 한다.

밑색의 건조상태가 번짐을 조절한다.

A 밑색에 물기가 매우 많은 상태

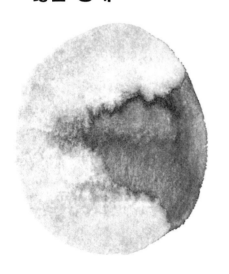

두가지 색이 혼합되어 탁한 색이 된다. 이것은 번짐의 효과를 살리지 못해 실패한 것이다.

B 밑색에 물기가 촉촉한 상태

표면은 습하지만 물기가 그렇게 많지 않은, 이 상태에서의 번짐이 가장 효과적이다.

C 밑색이 반 정도 마른 상태

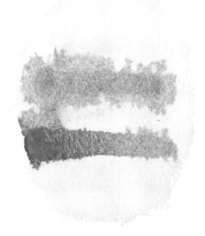

그다지 번지지 않는다. 덧칠한 터치의 윤곽이 약간 번지는 정도다.

● B와 C 사이의 물기 조절로 다양한 번짐이 나타나므로 이 과정을 되풀이 연습하도록 하자.

투명수채화에서 선염(바림)에 실패하지 않으려면 ?

● 물감이 마르기 전에 다음색을 칠한다.

시간이 지나 말라버리면 잘 되지 않는다. 번짐에서는 부분적으로 물감을 찍지만 바림은 넓은 자리를 고르게 번지게 한다. 다만, 칠한 곳에 물기가 많이 남아 있을 때 겹쳐 칠하는 것이 번짐과 다른 점이다. 즉, 번짐과 엷게 칠한 것과의 혼합으로 생각하면 된다.

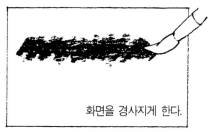

화면을 경사지게 한다.

1. 물감을 많이 개어 큰 붓으로 듬뿍 묻혀 고르게 칠한다.

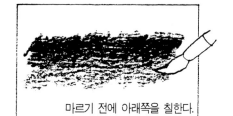

마르기 전에 아래쪽을 칠한다.

2. 마르기 전에 조금 엷게한 물감을 공백이 생기지 않게 아래쪽에 겹쳐 칠한다.

3. 아주 엷은 색의 물감으로 겹쳐 칠해 내려간다.

과슈의 선염은 어떻게 하나 ?

● 물감의 그라데이션을 만들어준다.

과슈의 경우에는 짙은 색에서 엷은 색까지 흰색을 섞어 몇 단계 만들어 둔다.

짙은색

중간색

엷은색

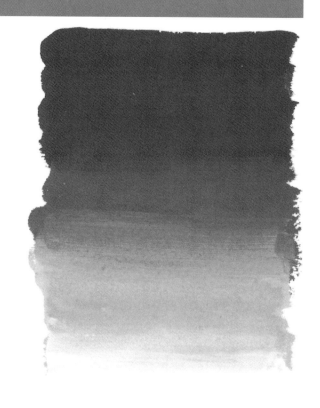

먼저 가장 짙은 색을 칠한 다음, 이 색이 마르기 전에 약간 엷은 두 번째 색을 색의 경계에 맞춰 칠하고 나서 경계 부분을 필버트 붓으로 가볍게 쓸어가면서 경계 부분을 번지게 한다.

주제를 하나로 하여, 물감의 사용과 입체감 표현 등을 익히도록 한다. 주제로는 구체(球體)나 입방체와 같은 분명한 형태가 그리기 쉽다.

바탕칠

밑칠의 색은 나중에 칠할 색보다 밝은 색으로 한다.

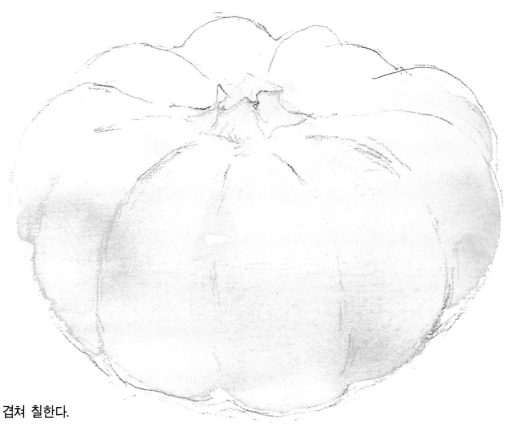

완전히 마른 다음에 윗색을 겹쳐 칠한다.

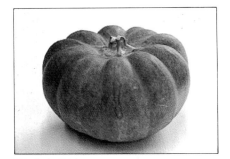

주제인 호박

붓에 물감을 듬뿍 묻혀 칠한다.

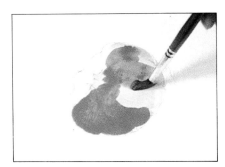

녹색으로 전체를 덧칠한다.

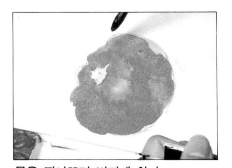

물을 떨어뜨려 번지게 한다.

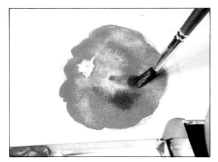

짙은 녹색으로 변화를 준다.

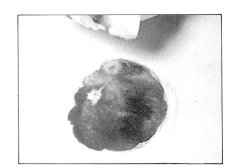

티슈로 흡수하여 밝게 한다.

전체를 칠한다

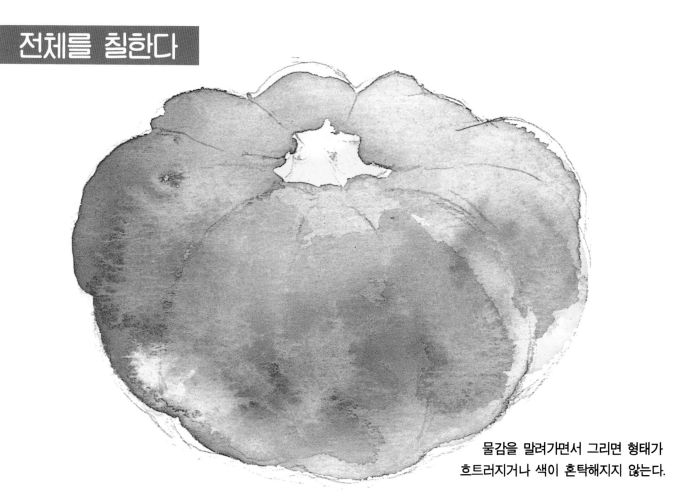

물감을 말려가면서 그리면 형태가
흐트러지거나 색이 혼탁해지지 않는다.

입체감을 살린다

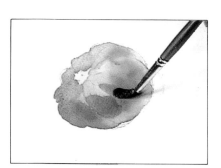

앞쪽에 색을 겹쳐 입체감을 낸다.

물기를 흡수한다.

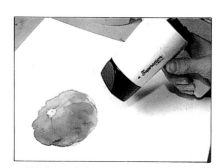

도중에 드라이어로 말린다.

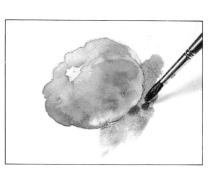

그림자를 그린다.

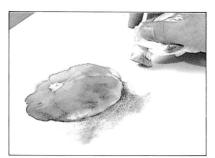

너무 짙은 곳은 티슈로 조정한다.

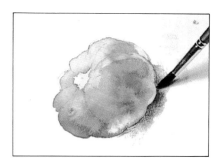

경계 부분의 그림자는 짙게 한다.

연필로 스케치한다.

용지에 홈집이 나
지 않게 부드러운 연
필로 가볍게 그린다.

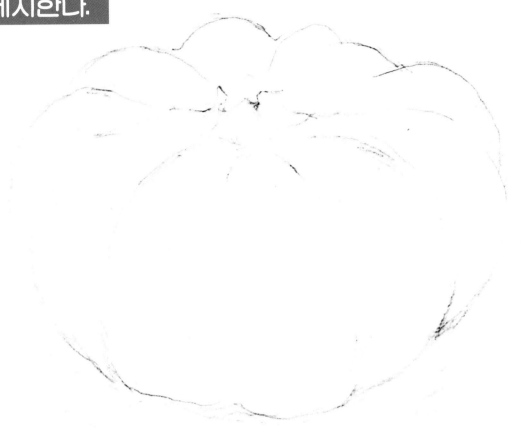

바탕칠

밝은 노랑으로 바탕칠

투명 수채화에서는 밑칠이 마무리에 크게 영향을 미친다.
호박은 노랑을 띤 녹색이므로 노랑을 밑칠에 사용했다. 이
방법은 여러 부문에 응용이 가능하다. 예로써, 따뜻한 느낌
의 하늘을 표현하기 위해 옅게 녹인 난색으로 밑칠하면 하
늘색 밑의 색으로 인해 따뜻한 느낌이 전달된다.

이 밑칠은 완전히 마를 때까지 둔다. 드라이어를 사용하
면 빨리 마른다.

■ 드라이어도 말릴 때 바람을 그림 가까이
 가져가지 않는다.

고유색인 녹색을 중색으로 칠함

충분한 양의 녹색을 꼭지 외에 전체를 덧칠하고 나서 마
르기 직전에 여러 가지 변화를 준다.

■ 물을 떨어뜨린다.
 물감이 용지에 흡수되기 전에 물을 떨구
면 물감이 번져 재미있는 번짐의 효과가
나타난다.

물감이 퍼진다.

■ 마르기 전에 물감을 찍는다.
 마르기 전에 짙은 녹색을 찍으면 마르면
서 서서히 넓어져 색에 변화를 주게 된다.

번짐

그림자 그리는 법

그림자는 물체가 책상에 놓여져 있는 느낌을 나타내는
중요한 요소이다.

그림자 안의 톤의 변화를 넣는다.

그림자는 물체와 가장 가까운 곳이 가장 어둡고 멀어질
수록 약해진다. 그림자안의 톤에 변화를 주면서 그려 나간
다. 여기서 그림자를 검정으로 그리지 않고 혼색의 은은한
색으로 그린다. 황록의 보색에 자색을 섞어 모티브와 그림
자의 양쪽을 돋보이게 한다.

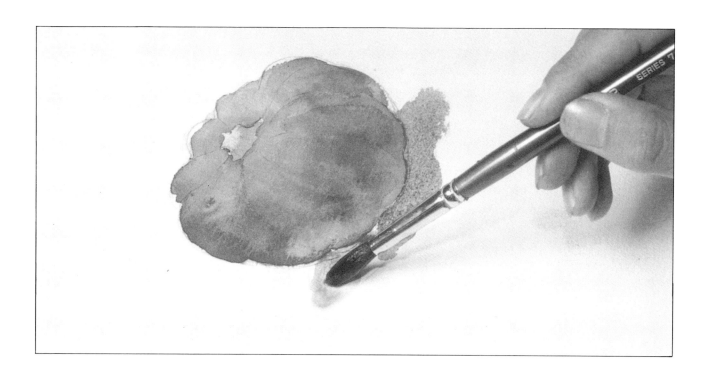

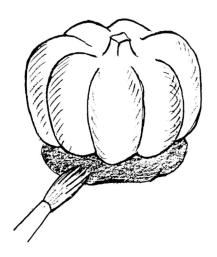

1. 묽게 한 색을 그림자에 칠한다.

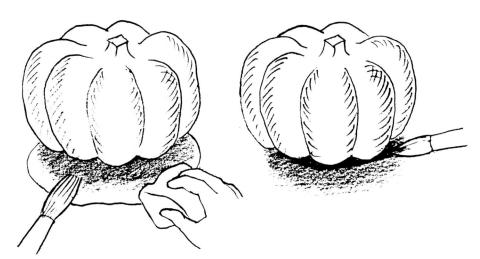

2. 물이나 티슈로 자연스럽게 바림한다.

3. 접해있는 부분에 짙은 색을 넣어 바림한다.

세부묘사

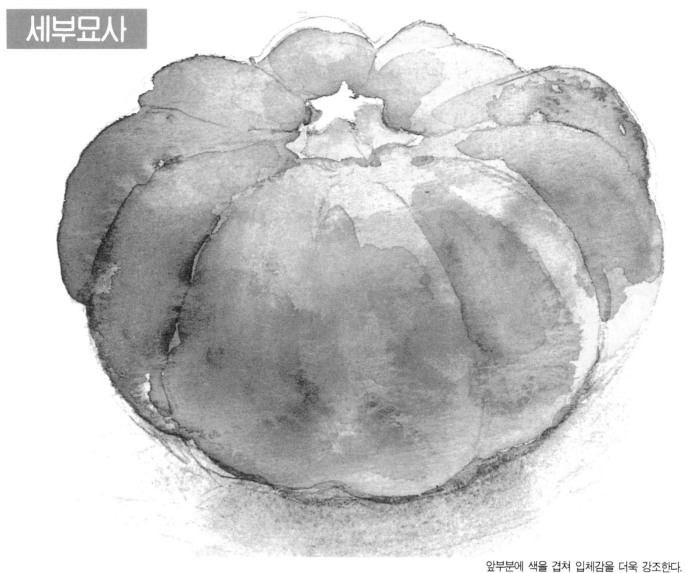

앞부분에 색을 겹쳐 입체감을 더욱 강조한다.

■ 바탕색을 말려가면서 중색(덧칠)해 나간다.

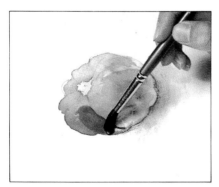

포커스 그린을 주로 한 혼색으로 덧칠한다.

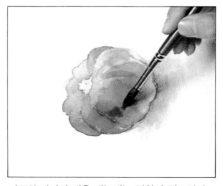

미묘한 자연의 색을 내는데는 덧칠이 필요하다.

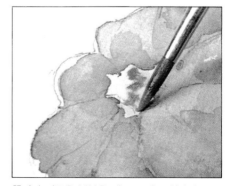

꼭지의 어두운 부분을 옐로 오커로 칠한다.

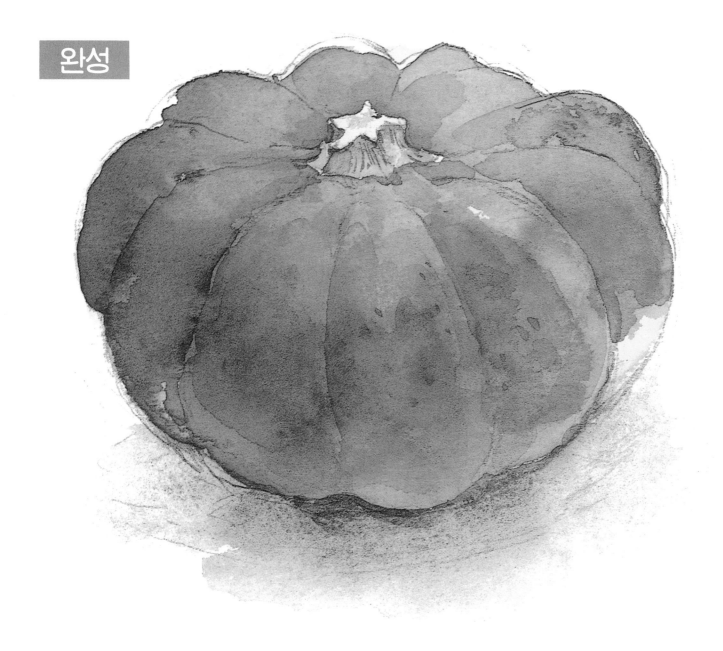

■ 마무리 단계에 표면에 작은 요철을 그려넣어 질감을 표현한다.

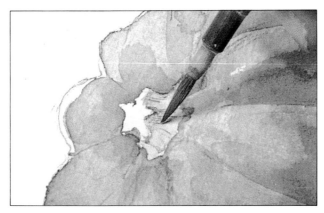

꼭지의 잘린 부분은 하이라이트로 남겨 놓는다.

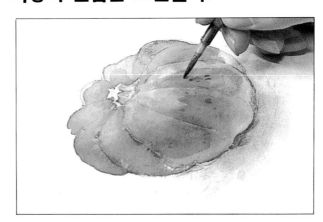

가는 붓으로 표면에 요철의 효과를 낸다.

세부묘사

가장 앞쪽에 선명한 색을 중색(덧칠) 한다.

호박은 둥글기 때문에 자기와 가장 가까운 쪽을 강조하여 입체감을 낸다.

짙은 녹색 물감을 겹쳐서 앞부분을 선명하게 처리한다. 또 표면의 요철에 집착하게 되면 전체적인 입체감이 표현되지 않게 되므로 주의하도록 하며, 움푹 들어간 곳을 그릴 때는 덧칠할 때마다 밑색이 마른 다음에 그린다.

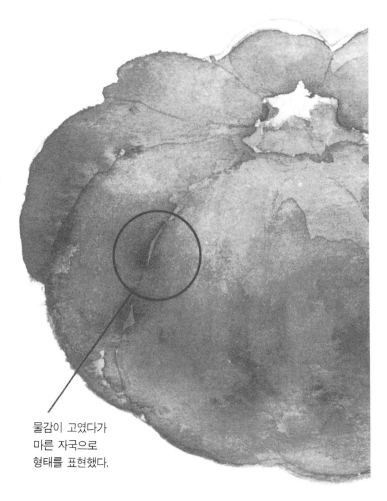

물감이 고였다가 마른 자국으로 형태를 표현했다.

이 부분이 가장 선명하고 강하다.

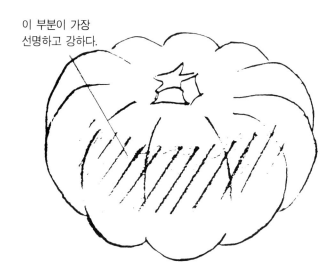

물감이 고여 윤곽선을 만든다.

호박 표면에 튀어나온 부분은 녹색을 티슈로 흡수함으로써 표현된다.

특징있는 형태를 포착한다.

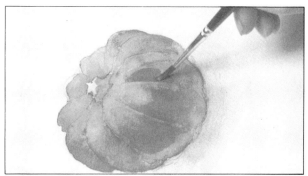

물감을 의도적으로 고이게 해서 이것으로써 윤곽선을 만든다.

꼭지를 그린다. 전체가 녹색이므로 꼭지의 노랑은 매우 중요한 엑센트가 된다.

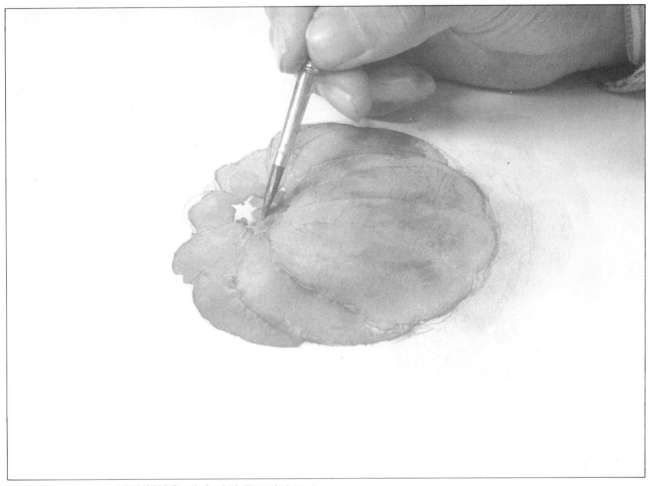

꼭지의 명암을 넣고 잘린 부분은 희게 남겨 돋보이게 한다.

이 부분을 옐로 오커로 칠한다.

꼭지의 옆부분을 옐로 오커로 칠하게 되면 잘린 부분의 흰색이 돋보인다. 너무 강하게 보일 때는 티슈로 흡수해 낸다.

표면의 홈집과 요철을 그려 넣는다.

마무리 단계에서 표면에 난 홈집이나 작은 요철 부분을 세밀히 그려 나간다. 가는 붓으로 눈에 띄는 것만을 그려나가도 그림 전체의 긴장감으로 인해 실제적 느낌이 표현된다. 특히 처음부터 세부에만 집착하게 되면 전체적인 형태와 조화가 형성되지 못한다.

세가지 기본색에 의한 작품제작

　실제 수채화 제작에 있어서 색채를 많이 사용해서 그리는 경우는 그리 많지 않다. 다음의 작품도 빨강, 파랑, 노랑의 기본 삼색만으로도 충분히 완성할 수 있음을 잘 보여주고 있다.

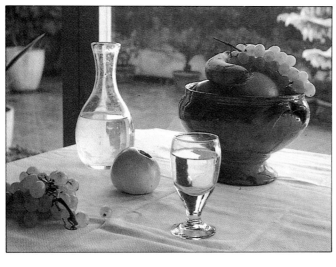

1. 정물을 잘 움직여 구도에 맞게 배치를 한다. 전체적인 분위기를 염두해 두고 자연스럽게 늘어놓기 보다는 체계적인 구성방식에 따라 전체가 삼각형 구도가 되게 하였다.

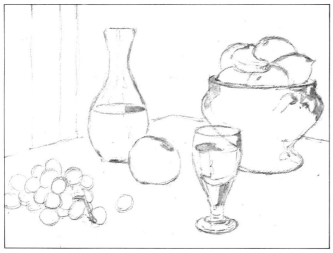

2. 2B 연필로 스케치를 한다. 마스킹액으로 유리컵과 물병, 과일그릇의 하이라이트 부분을 칠하였다. 그 위에 바탕칠을 한 다음 마스킹액을 손가락으로 밀어 벗겨내면 그 부분만은 채색이 안되어 새로운 색을 깨끗하게 칠할 수 있다.

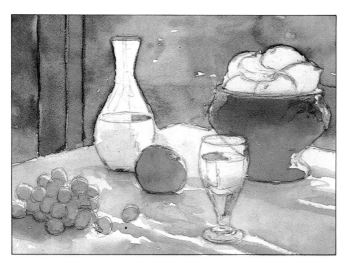

3. 과일과 과일그릇, 배경을 밝은색으로 넓게 칠하였다. 어두운 부분도 어느 정도 칠해준다.

색채의 정리

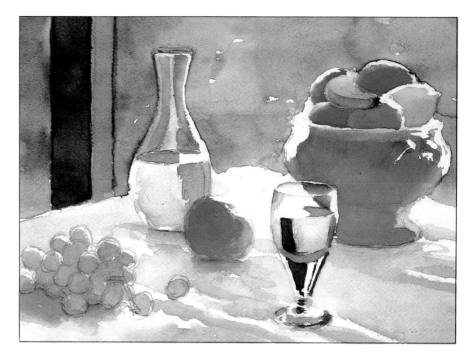

4. 색감을 강조하고 차거운 회색으로 유리잔과
 물병의 형태를 묘사하여, 마스킹액을 손가락
 으로 문질러 벗겨낸다.

완성

5. 세부를 다듬고 강조를 하여 완성시킨다.

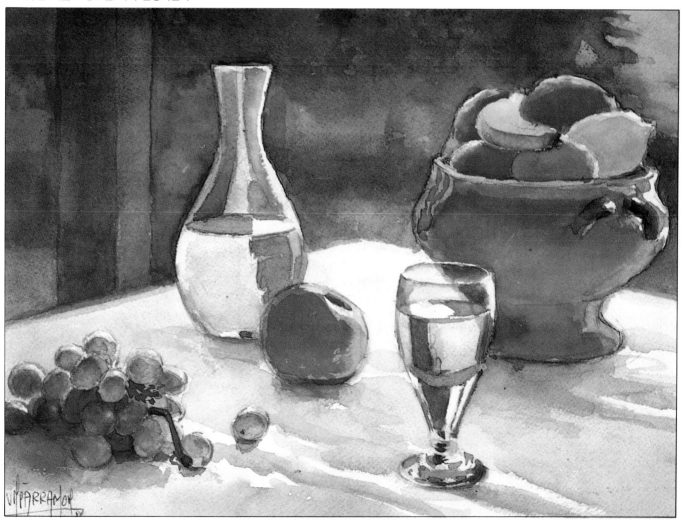

구도는 어떻게 잡는가?

● 단순한 기하형태로 파악한다.

통일 속에서 변화를 추구하자.

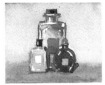

지나친 통일감과 좌우대칭의 배치로 단조롭다.

지나친 변화로 통일감이 결여되었다. 이러한 구성은 산만한 느낌을 준다.

통일 속에서 변화를 추구하여 질서를 유지하고 있다.

변화 속에서 통일을 추구하자.

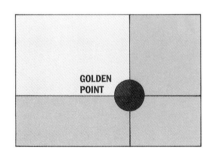

5 : 3, 3 : 2 정도의 황금분할은 구도를 잡는데 응용할 수 있다.

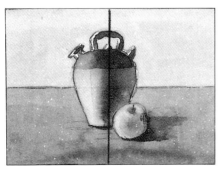

화면을 정중심으로 분할하여 단조로운 대칭구도가 되었다.

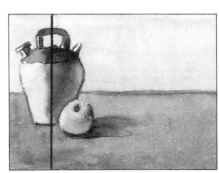

주제가 한쪽으로 너무 치우쳐 미적 질서가 부족하다.

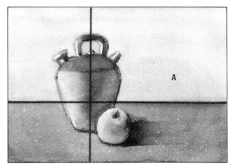

화면을 황금분할법칙에 따라 배치하여 적절한 구도가 되었다.

거리감과 공간감

1. 전경에 윤곽이 뚜렷한 물체를 배치한다.

전경에 나무, 담장 등 크기가 파악하기 쉬운 물체를 강조하면 전경과 후경 사이에 거리감이 생긴다.

2. 면을 중첩시킨다.

건물 등의 면이 계속 겹치면 공간의 깊이가 생긴다.

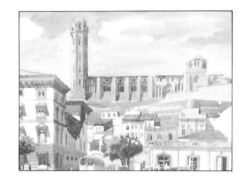

3. 투시원근법을 이용한다.

앞은 크고 뒤로 갈수록 작아지게 투시원근법을 이용하면 원근감이 잘 생긴다.

4. 대비와 분위기를 강조한다.

전경은 또렷하게 하고 멀어질수록 뿌옇게 그려 공간감을 나타내었다.

5. 진출색과 후퇴색을 이용

따뜻한 노랑, 빨강색은 앞으로 나와 보이고, 파랑, 녹색 같은 차가운 색은 멀어져 보여 원근감이 생긴다.

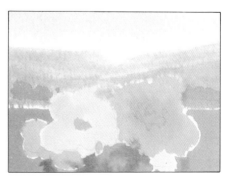

입체감의 표현

형태에 따른 터치

■ 좋지못한 예

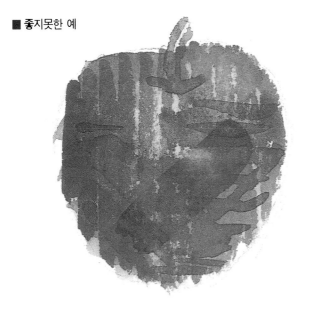

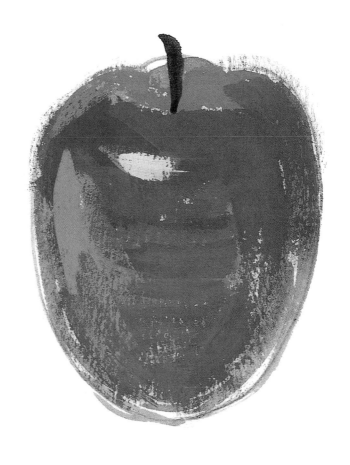

터치가 형태에 따르지 않으면 혼란스러워져 입체감이 나오지 않는다.

그림자 모양으로 입체감 표현

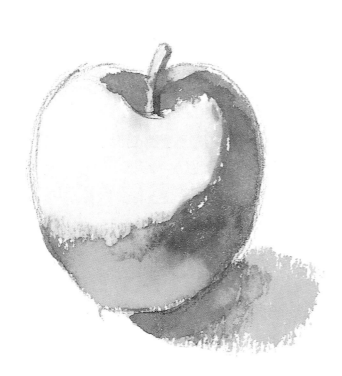

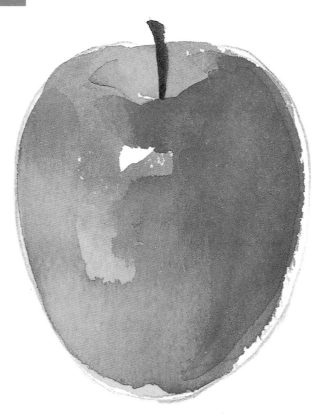

어두운 부분을 정확히 그리는 것만으로도 입체감이 한층 돋보이게 된다.

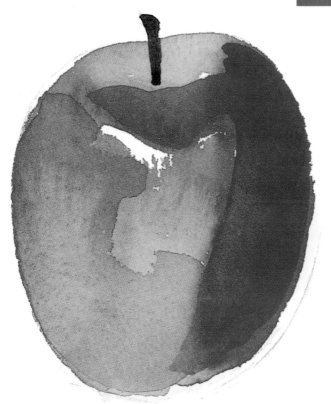

어두운 부분의 색을 겹친다

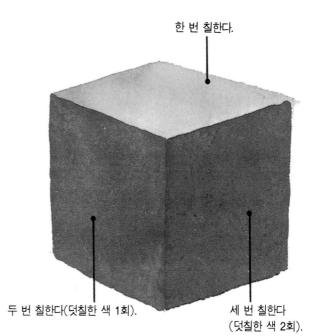

한 번 칠한다.

두 번 칠한다(덧칠한 색 1회).

세 번 칠한다
(덧칠한 색 2회).

어두운 부분에 덧칠을 하게 되면 그 부분의 발색이 가라앉아 보이므로
입체감이 생긴다.

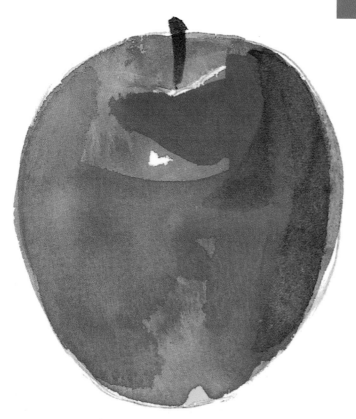

색의 대비로 입체감 표현

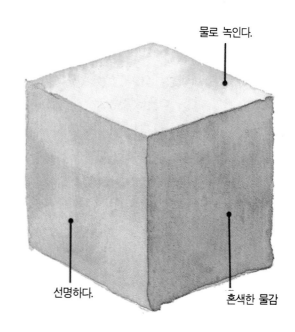

물로 녹인다.

선명하다.

혼색한 물감

물로 연하게 하거나 혼색을 하게 되면 선명도가 떨어지는데,
이것을 이용하면 입체감을 낼 수 있다.

입체적으로 보이지 않는 이유는?

● 윤곽선과 색채만으로는 입체감이 안 생긴다.

초보자의 대부분이 처음부터 윤곽선을 강하게 그린다. 이렇게 되면 윤곽선만 강하게 띄게 되어 입체감이 살아나지 않는 평면적인 그림이 되고 만다.

대개의 경우, 윤곽선은 그림을 그릴 때 맨 나중에 그려준

다. 따라서 지나치게 강한 윤곽선은 없다. 그것을 너무 강조하면 부자연스럽게 된다. 윤곽의 안쪽이 어떻게 되어 있는가를 잘 관찰한 다음, 그리는 것이 중요하다.

밝은 부분의 윤곽선은 도중에 끊어진다.

윤곽과 색면만으로는 입체감을 느낄 수 없다.

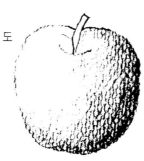

어두운 부분에 의해 입체감이 생긴다.

입체감=그림자의 모양

주제에는 빛이 닿고 있는 부분과 그렇지 않은 어두운 부분이 있다. 어두운 부분은 그곳에서 형태가 변하고 있는 부분이다. 어두움이 천천히 짙어지는 부분은 형태도 완만하게 변화하는 곳이다. 반대로, 강한 어두움이 나타나는 부분은 형태도 급격히 변화하는 곳이다. 또 그 어두움이 표면의 작은 요철에 의한 것인가, 아니면 주제 전체의 형을 만들고 있는 것인가를 관찰한다. 특히 투명수채화에서의 정밀한 세부 그리기란 매우 어렵다. 큰 형태의 변화를 잘 포착하여 입체감이 있는 그림으로 마무리하는 편이 수채화의 감각을 살리게 한다.

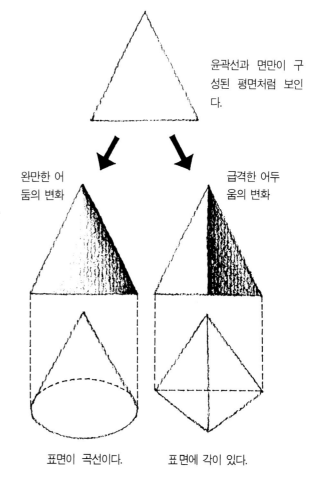

윤곽선과 면만이 구성된 평면처럼 보인다.

완만한 어두움의 변화

급격한 어두움의 변화

표면이 곡선이다.

표면에 각이 있다.

어두운 부분은 어떻게 표현하나 ?

1. 덧칠하여 입체감을 낸다.

덧칠은 수채화물감의 특징을 살린 방법이다. 색을 겹치면 그 부분은 깊이감이 나며 톤이 어두워 진다. 덧칠할 때는 보통보다 조금 옅게 물감을 타 쓴다. 지나치게 짙은 색을 쓰지 않아도 어두운 부분을 능히 나타낼 수 있다.

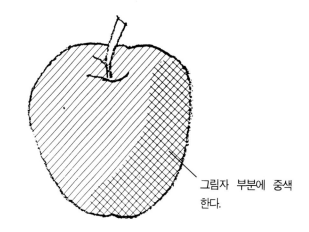

그림자 부분에 중색
한다.

2. 색의 선명도 차이로 입체감을 낸다.

밝은 곳은 선명한 색
으로 칠해야만 앞으
로 나와 보인다.

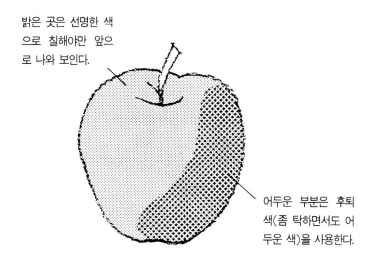

어두운 부분은 후퇴
색(좀 탁하면서도 어
두운 색)을 사용한다.

탁한 색과 선명한 색이 나란히 있을 때, 우리들의 눈에는 선명한 색 쪽이 앞으로 나와 보인다. 우선 주제의 맨 앞부분을 선명한 색으로 칠한다. 그보다 뒷부분은 중색이나 혼색으로 선명도를 조금 떨어뜨린다. 이렇게 하면 선명도의 차이에 의한 입체감 표현이 된다.

3. 터치의 방향도 형태를 나타내는 요소이다.

터치의 방향에 의해서도 형태 표현이 가능하다. 터치의 방향이 형태를 좇지 않으면 음영이 잘 표현되어 있어도 물체의 입체감은 약해진다. 즉, 붓이 움직이는 방향으로 형태가 암시된다. 그리고 있는 주제를 잘 관찰하여 형태를 좇는 터치를 가한다. 특히 터치를 살리는 과슈에서는 아주 효과적이다.

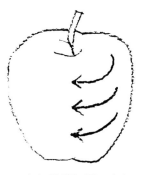

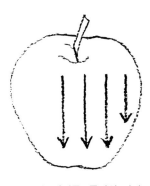

표면의 형태를 좇는 터치 표면의 형태를 무시한 터치

어두운 부분의 색표현

검정은 탁해진다

검정이 들어간 어두운 부분은 색감이 없다.

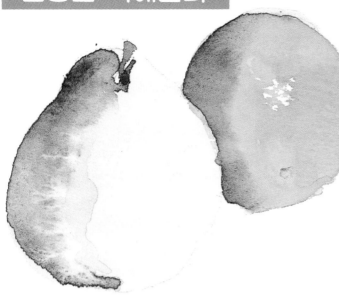

탁해진 느낌이 든다.

푸른기가 있는 색을 사용

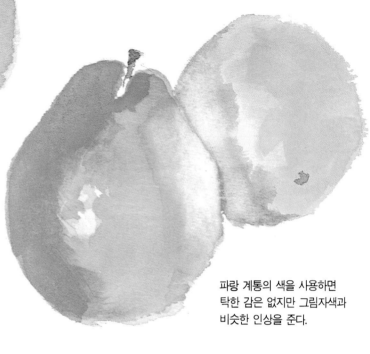

파랑 계통의 색을 사용하면 탁한 감은 없지만 그림자색과 비슷한 인상을 준다.

동계색을 사용

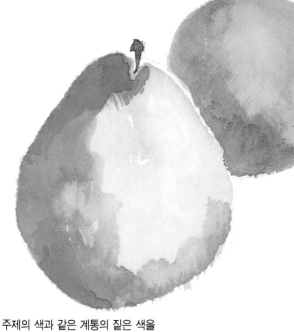

주제의 색과 같은 계통의 짙은 색을 사용하면 그림자에 변화가 생긴다.

보색을 사용

주제의 색과 반대되는 색(보색)을 넣는다.

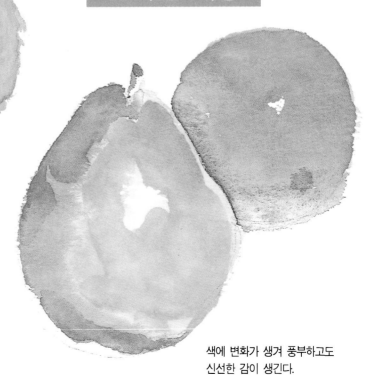

색에 변화가 생겨 풍부하고도 신선한 감이 생긴다.

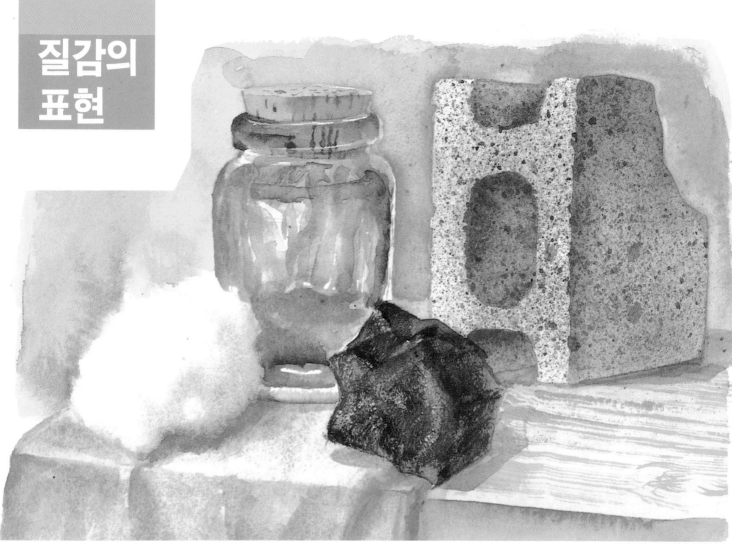

주제 각각의 윤곽이 표현된 상태를 잘 관찰하여 구분해서 그리게 되면 질감이 나온다.(기법 해설은 다음 페이지 참조).

금속은 질감이 날카롭고 대비가 강한 점이 특징이다. 하이라이트는 화면을 칼로 긁어내어 반사광이 강한 느낌이 되게 표현한다.

어두운 색의 표현

어두운 부분의 색은 중요한가?

● 음영에 따라 색의 인상이 달라진다.

빛이 닿는 부분은 주제 안에서 가장 선명하게 보인다. 그러나 어두운 부분의 색은 주제의 색과는 다르게 보인다.

이것은 가라앉은 색으로 보일 뿐 아니라 주위의 색반사를 받아 실로 미묘한 색을 띠게 된다. 초보자에게는 이 음영 부분은 어둡고 색감이 전혀 없는 것으로 생각되기 쉬우나 실은 화면상에서 매우 중요한 역할을 한다.

밝은 부분의 색(고유색)은 비교적 쉽게 찾을 수 있으며 그 표현의 차이도 별로 크지 않다. 따라서 어두운 부분의 색표현에 따라 그림의 이미지가 크게 달라지게 된다. 결국 음영에 의해 개성이 표출된다고 해도 과언이 아니다.

어두운 부분을 검정으로 칠하면 안되는가?

● 어두운 부분에도 색채가 있다.

초보자는 어두운 부분을 검정으로 칠하려는 경향이 있으나 그렇게 하게 되면 색이 탁해져서 화면의 색조화를 깨뜨려 좋지 않다. 음영은 주제의 색이나 주위의 색이 어두워져 생긴 것으로 실제로 검정은 아니다. 검정을 사용하지 말고 톤을 떨어뜨려야 하는 것이다.

검정은 무성격한 색이므로 다른 색과의 균형을 깨뜨리므로 초보자에게는 사용하기가 극히 어려운 색이다.

빛의 강약과 그림자의 관계

어두움은 빛이 강하면 선명하게 나타나고 빛이 약하면 희미해진다. 또 주제의 색이 선명하거나 밝으면 분명히 나타나고 가라앉은 색이나 어두운 색의 경우는 희미하게 보인다.

따라서 검정이나 기타 짙은 색의 주제는 형태 표현이 그만큼 어려워지므로 초보자는 가능한 한 선명하거나 밝은색의 주제를 선택하도록 한다.

그리고자 하는 주제가 무엇으로 되어 있는가? 그것은 예리한가, 둔탁한 것인가, 아니면 부드러운가 등의 이미지를 가진 것으로 생각해 보자. 그것이 질감을 포착하는 중요한 포인트가 된다.

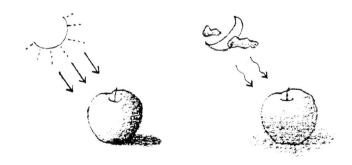

질감을 나타내는 방법은 무엇인가?

● 터치와 윤곽선을 연구한다.

수채화의 감각을 돋보이게 하려면 용지와 물, 물감이라는 소재감을 살리는 것이다. 여기서 질감을 표현하려면 먼저 여러 가지 터치의 사용법을 공부하여야만 한다. 물의 양이나

윤곽의 표현, 하이라이트를 넣는 방법, 나이프의 사용 등 다양한 연구가 필요하다.

● 하이라이트를 넣을 때는 유리를 통하여, 보이는 형태의 구부러짐 등에 주의하여 대비를 정한다.

● 유리를 통해서 보이는 색의 미묘한 차이를 관찰한다.

● 블록은 큰 형태를 명암으로 처리한 다음, 짙은 색의 물감을 붓에 묻혀 이것을 손가락으로 튕겨 질감을 낸다. 이때 블록의 외곽에는 물감이 튀지 않게 종이를 덮도록 한다.

● 나무의 결은 필버트붓의 끝을 손가락으로 넓혀 터치한다.

● 돌은 짙은 색으로 무거운 느낌을 주며 표면의 질감은 거칠게 그리도록 한다. 마무리할 때, 나이프로 긁어 거친 느낌을 주는 것도 좋다.

● 솜같이 부드러운 모티브는 윤곽을 뚜렷하게 그리면 안 된다. 어두운 부분도 약하게 처리하고 너무 손을 대는 일이 없도록 한다.

● 천은 큰 터치로 부드럽게 처리하고 명암 대비를 너무 강하게 하지 않는다.

소재와 이미지로 질감을 포착한다.

그리려는 주제가 무엇으로 이루어진 것인가? 그것은 예리한가, 둔탁한 것인가, 아니면 부드러운 것인가 등의 어떤 이미지를 지니고 있나 생각해 보자. 그점이 물체의 질감을 결정하는 포인트가 된다.

여러가지 표현기법

이미 칠한 부분을 밝게 만들어 보자

수채화에 있어서 처음부터 끝까지 붓으로만 그릴 수 있으나 간단한 몇 가지 기법을 응용하면 재미있고 다양한 표현을 할 수 있다. 특히, 이미 칠해진 화면을 수정하거나 밝게 하는 방법을 알아두면 여러가지로 편리하게 응용할 수 있다.

물감을 닦아내기

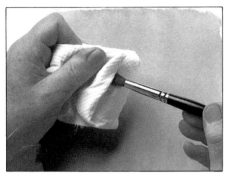

1. 붓을 깨끗이 씻은 후 티슈로 물기를 말끔히 없앤다.

2. 아직 마르지 않은 부분에 붓을 대면 표면의 물감이 붓으로 흡수된다.

3. 물기를 가신 깨끗한 붓으로 다시 한번 더 닦으면 흰 종이가 드러난다.

4. 물감이 이미 말랐으면 깨끗한 물로 화면을 적시고 붓을 부드럽게 문질러 닦아낸다.

5. 그런 다음 티슈로 화면에 남은 물기를 흡수시킨다. 몇 차례 반복하면 흰색이 나온다.

6. 표백제를 묻혀 이미 건조된 물감을 닦아낼 수 있다. 이 때에는 합성섬유로 된 붓을 사용해야 한다.

7. 이러한 방법으로 구름 형태를 부드럽게 만들어 낼 수 있다.

8. 물로 닦아내는 방법은 힘이 들고 완전한 흰 바탕색을 얻기 어렵다.

9. 표백제를 사용하면 완벽한 흰 바탕색이 나올 수 있다.

마스킹액과 양초로 흰부분을 만든다

수채화로 일단 그려진 곳은 아무리 수정을 해도 백지처럼 되기는 어렵다. 그러나 마스킹액이나 양초를 희게 남길 부분에 칠하고 그린다면 그 부분은 물감이 안묻게 된다. 이 방법을 응용하면 복잡하고 세밀한 작품을 그리는데 도움이 된다.

흰 여백을 남기기

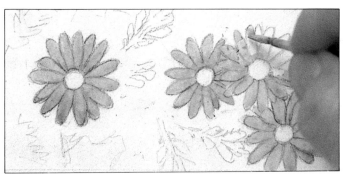

1. 마스킹액을 4호 정도의 붓으로 희게 남길 부분을 칠한다. 마스킹액은 연푸른, 연노랑의 색이 있어 종이와 구별이 된다.

2. 꽃 부분의 윤곽에 구애를 받지 않고 주위를 자유롭게 칠할 수 있다.

3. 꽃 주위를 다 그렸으면 손가락이나 지우개로 마스킹액을 떼어낸다.

4. 마스킹액을 떼어낸 꽃 부분을 채색해 완성시킨다.

1. 양초나 흰색 크레욘으로 희게 남길 화면을 칠한다.

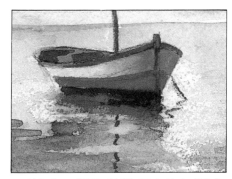

2. 양초나 크레욘은 수분을 받지 않기 때문에 주위를 자유롭게 칠해도 여전히 흰부분은 살아있다.

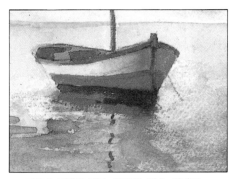

3. 그러나 물감을 계속 칠하면 양초 위라도 부분적으로 채색된다.

그밖의 어떤 표현기법이 있는가?

투명수채화에서는 흰물감을 사용하지 않기 때문에 화면에 이미 물감을 칠했을 때 부분을 희게 만들어야 할 특수기법이 필요하다. 여기에 몇 가지 방법은 화가들이 흔히 사용하는 방법인데 이러한 기법을 남용하면 작품성이 떨어지게 된다.

건조된 물감 닦아내기

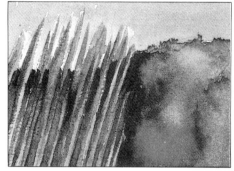

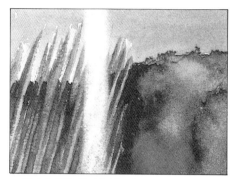

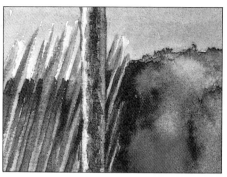

1. 건조된 수채화 화면을 희게 만들려면 먼저 깨끗한 붓에 물을 묻혀 닦아낼 부분에 칠한다.

2. 종이에 묻은 물감을 물로 녹인 후 깨끗한 붓으로 닦아내고 다시 티슈로 나머지 물감을 흡수시킨다.

3. 흰색이 드러난 후 마른 다음 그 자리에 다시 그릴 수 있다.

표면을 긁어내기

1. 수채화를 그릴 때 부분적으로 밝은 선을 넣어야 할 때가 있다. 이때는 물감이 마르지 않는 상태에서 시작해야 한다.

2. 붓끝이나 성냥개비로 표면을 힘차게 긁어 밝은 선을 만든다.

3. 화면을 손톱으로 힘껏 긁어도 같은 효과가 나온다.

칼로 긁어내기

1. 화면에 물감이 완전히 말랐을 때 칼이나 면도날로 표면을 긁어내어 흰선을 만든다.

사포로 문지르기

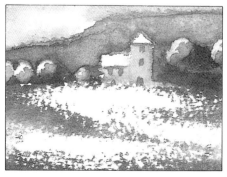

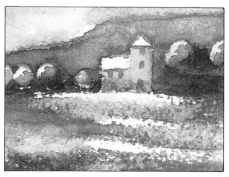

2. 물감이 완전히 말랐을 때 고운 사포로 표면을 문지르면 흰 여백이 나온다.

3. 사포를 이용할 때는 수채화 용지가 충분히 두껍고 결이 거치른 종이에서 효과가 나오며, 그 위에 다시 채색할 수 있다.

질감은 어떻게 표현하는가 ?

수채화를 그리는데 붓 이외에도 다양한 표현기법이 있다. 수채화의 맛을 살리면서도 표면에 질감을 만들기 위해 몇가 지 기본적인 방법을 설명하였다. 이러한 기법의 연습을 통하여 수채화 제작능력을 향상시킬 수 있다.

마른 붓으로 문지르기

물기가 없는 붓에 물감을 찍어 종이 위에 비벼 대듯이 그린다.

이 문지르는 기법은 물체의 윤곽선을 묘사할 때 효과가 있다.

마른 붓질은 거친 물감을 가진 물체를 표현하는데 적합하다.

물감을 닦아내기

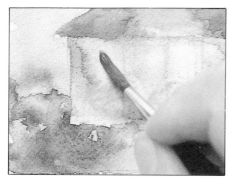

물기가 많은 붓으로 엷게 그리면 종이 질감이 잘 나타난다.

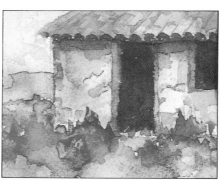

습식기법에 의한 물감의 얼룩은 표면질감이 되며 작품분위기를 돋군다.

이쑤시개로 그리기

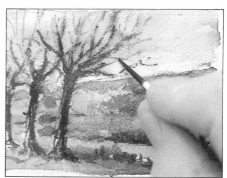

화면이 젖어 있을 때 물감을 묻힌 이쑤시개로 묘사한다.

전사기법

1. 다른 종이에 물감을 듬뿍 묻혀 화면에 대고 힘껏 문지르면 추상적인 문양이 찍혀 나온다.

2. 빨강을 칠한 종이를 화면에 놓고 문질렀다. 배경이나 벽 등을 표현하는데 좋다.

3. 바탕에 엷은 칠을 한 다음 마르기 전에 역시 묽은 물감을 바른 종이를 대고 문지르면 선염이 된다.

작례 3
사과와 바나나

2개 이상의 주제를 한 화면에 그리는 경우에는 각개의 주제를 정확히 그리는 것과 서로의 거리감, 색의 조화, 특징의 포착 등에 신경을 써야 한다.

사과의 바탕칠 색과 터치의 변화를 주면서 그린다.

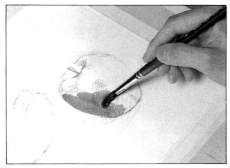

크림슨 레이크에 카드뮴 옐로를 섞은 색을 칠한다.

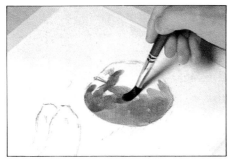

선명한 크림슨 레이크로 중색한다.

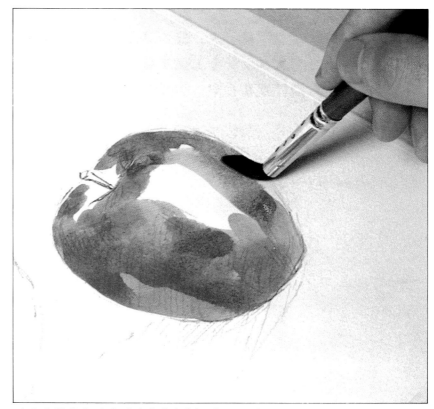

사과의 형태에 따라 터치해가면서 농담으로 강약을 처리하고 가장 밝은 부분은 용지의 흰 부분을 남긴다.

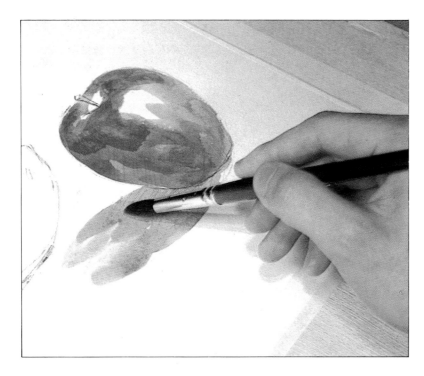

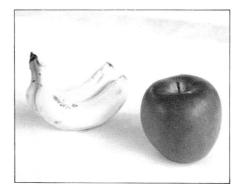

주제의 사과와 바나나

크림슨 레이크와 카드뮴 옐로에 코발트 바이올렛을 혼색하여 그림자 색을 만든다.

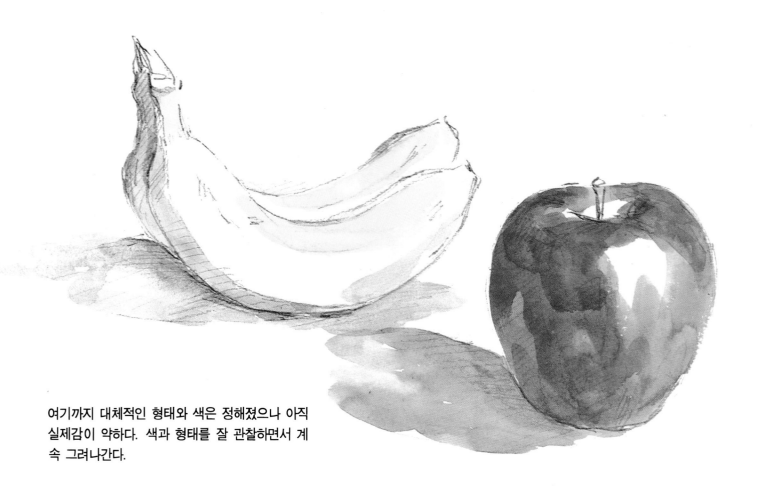

여기까지 대체적인 형태와 색은 정해졌으나 아직 실제감이 약하다. 색과 형태를 잘 관찰하면서 계속 그려나간다.

바나나의 바탕칠 면을 명암으로 나누어 칠한다.

카드뮴 옐로에 보색인 코발트 바이올렛을 조금 섞어 어두운 부분을 칠한다.

양끝에 약한 녹색을 칠해 바나나다운 색감을 낸다.

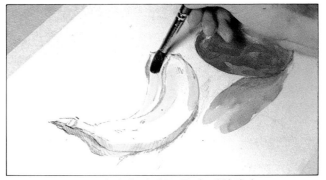

카드뮴 옐로로 바나나의 형태를 좇아 색칠한다.

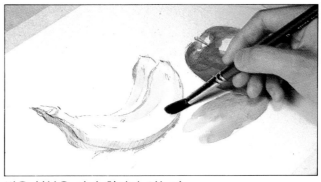

밝은 부분은 아직 칠하지 않는다.

연필데생

두 물체의 관계를 잘 잡는다.

연필 데생의 단계에서는 물체 서로간의 위치 관계, 형태의 특징 등 주제를 잘 관찰하는 것이 좋다. 그림자의 모양도 데생하자.

이 장에서는 형태와 크기에 변화가 있는 사과와 바나나를 조화시켜 보았다.

사과의 바탕칠

색의 농담으로 입체감을 낸다.

빨강은 흑백 사진에서 매우 어둡게 보여 명도가 낮은 색임을 알 수 있다. 그 때문에 사과의 어두운 부분을 더욱 어둡게 칠하면 색이 탁하고 무겁게 되어 수채화다움이 떨어진다. 그래서 어두운 부분에 강한 색을 두고 빛이 닿는 부분에는 옅고 약한 색과 흰 부분을 그대로 남겨둔다. 이렇게 명암을 농담으로 처리하여 입체감을 표현한다.

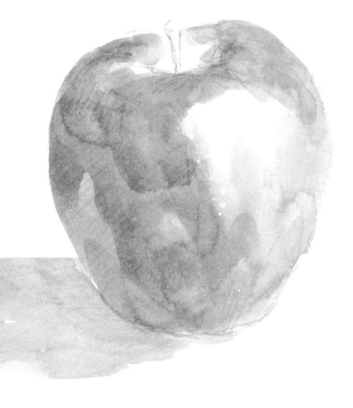

바나나의 바탕칠

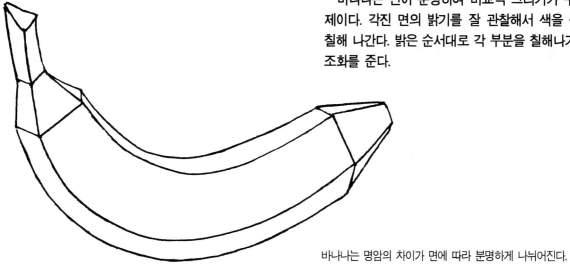

밝은 면은 덜 칠한다.

바나나는 면이 분명하여 비교적 그리기가 수월한 주제이다. 각진 면의 밝기를 잘 관찰해서 색을 구분하여 칠해 나간다. 밝은 순서대로 각 부분을 칠해나가 전체에 조화를 준다.

바나나는 명암의 차이가 면에 따라 분명하게 나뉘어진다.

그림자와 실재감의 표현

그림자는 물체가 위치해 있는 곳의 느낌을 내는데 꼭 필요하다. 빛을 받고 있는 반대쪽에 그림자가 생긴다.

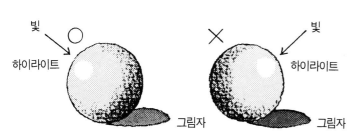

그림자는 짙은 색이지만 주제 자체보다 강하지 않게 주의한다.

그림자색은 코발트 바이올릿의 혼색으로

바나나의 그림자는 노랑과 보색 관계에 있는 보라색이 적당하다. 바나나의 노랑은 밝아서 그 자체만으로는 좀처럼 실감이 나지 않는다. 그래서 노랑을 돋보이게 하는 보라색을 바나나에 넣으면 바나나의 색이 강해지게 된다.

그림자의 강약으로 원근감을 표현

앞쪽 물체의 그림자는 강하게, 뒤쪽 물체의 그림자는 약하게 그린다. 그림자의 강약으로 원근감이 표현된다.

앞쪽을 강한 색조로, 뒤쪽은 약한 색조로 한다.

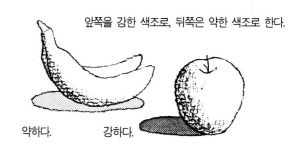

약하다.　　　강하다.

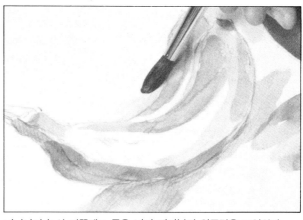

바나나의 능선 저쪽에도 톤을 넣어 테이블의 원근감을 표현한다.

세부묘사

색을 겹쳐 형태를 강조한다.

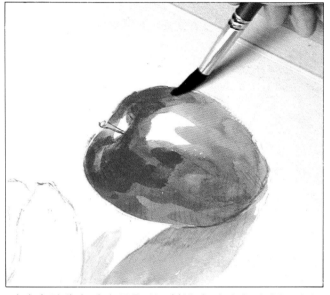

사과의 형태가 가장 돌출되는 부분에 선명한 빨강을 겹쳐 입체감을 강조한다.

꼭지를 붓끝으로 묘사한다.

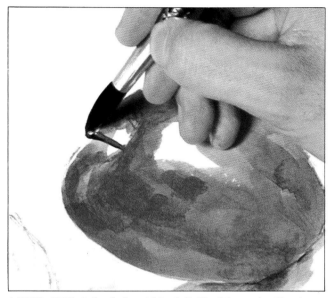

붓끝을 뾰족하게 해서 조심스럽게 꼭지를 그려 넣는다.

마무리

하이라이트를 만든다.

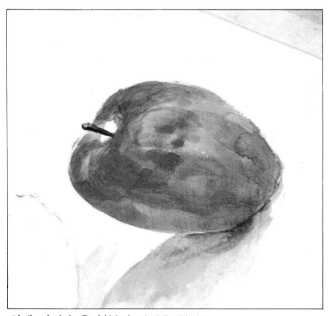

희게 남겨 놓은 부분에 빨강을 칠한다.

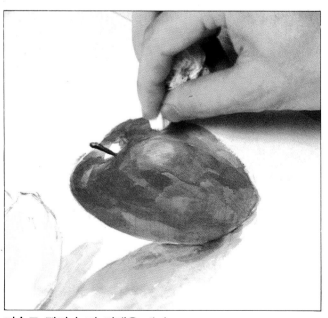

티슈로 빨리 눌러 광택을 낸다.

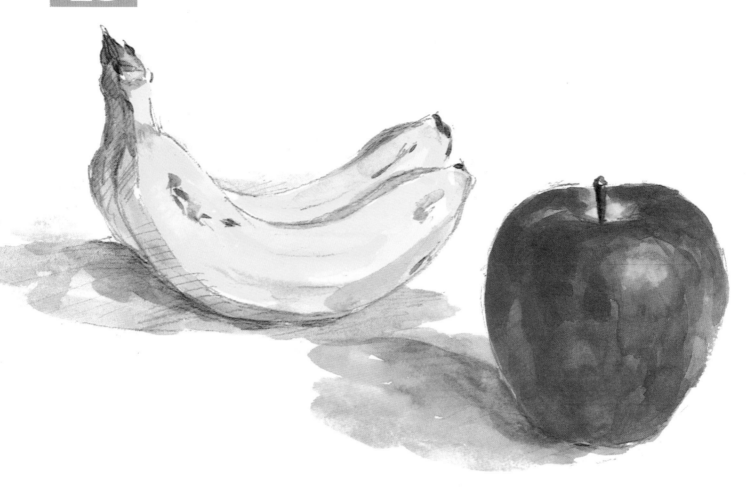

바나나 전체를 덧칠한다.

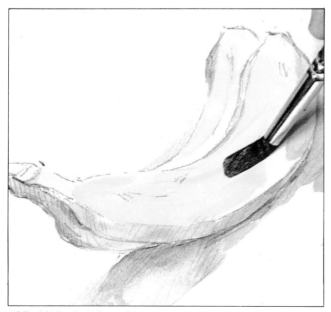

밝은 부분 전체에 노랑을 칠한다.

세부를 묘사해 완성도를 높인다.

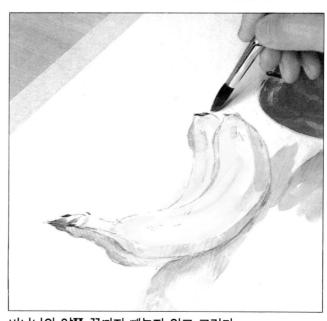

바나나의 양쪽 끝까지 빼놓지 않고 그린다.

묘사하기 전에 사과의 그림자를 약하게 한다.

앞의 단계까지 사과의 그림자가 너무 강해져 모티브의 입체감이 죽으므로 약하게 한다.

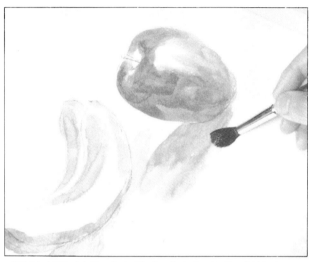

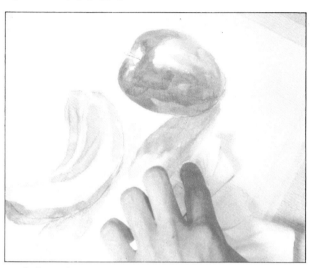

깨끗한 물을 붓에 많이 묻혀 약하게 하려는 부분에 묻힌다.

물감이 뜨게 되면 티슈로 빨아낸다.

세부묘사

형태가 돌출된 곳을 강하게 한다.

형태가 돌출된 부분에 빨강을 칠해 가장 돋보이게 한다. 겹쳐 그리는 색은 형태를 좇아, 터치로 칠해야만 한다.

빨강을 겹쳐 칠한다.

꼭지를 그린다.

붓끝을 모아서 꼭지를 정확하게 그린다. 붓의 물기를 적게 하면 번지지 않고 잘 그려진다. 또 가는 붓을 사용하게 되면 보다 간단하다. 작은 부분이지만 세부의 형태를 정확하게 포착하면 전체가 살아난다.

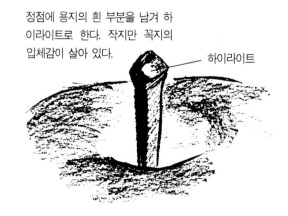

정점에 용지의 흰 부분을 남겨 하이라이트로 한다. 작지만 꼭지의 입체감이 살아 있다.

하이라이트

마무리

사과의 하이라이트 그리기

사과의 가장 밝은 부분을 희게 남겨 두었으나 사과는 전체적으로 어두운 색조이므로 명암의 균형을 조절해야 한다.

먼저 묽게 갠 빨강을 하이라이트 부분에 칠한 다음, 둥글고 뾰족하게 한 티슈 끝으로 가볍게 누른다. 너무 밝은 부분도 같은 요령으로 되풀이 한다.

이렇게 되면 사과의 반질반질한 광택이 표현된다.

바나나의 양끝을 분명하게 그린다.

바나나와 같이 가늘고 긴 형태는 긴장감이 없어지기 쉬우므로 양끝을 분명하게 하여 긴장감을 내도록 한다. 끝부분의 색은 실제로 눈에 잘 띄지는 않지만 그려 넣음으로써 전체의 형태가 분명해진다. 부분 부분 검게 된 곳을 그린다. 이러한 부분에 지나치게 집착하게 되면 무거운 느낌이 들므로 가볍게 특징을 잡는 정도에서 끝낸다.

완성

형태의 강약을 살펴보자.

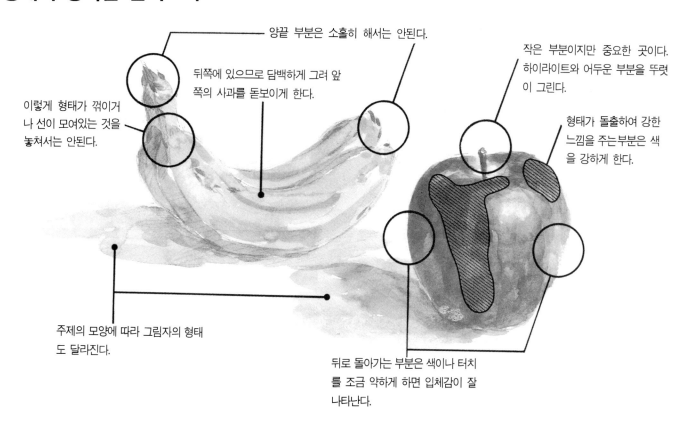

양끝 부분은 소홀히 해서는 안된다.

작은 부분이지만 중요한 곳이다. 하이라이트와 어두운 부분을 뚜렷이 그린다.

뒤쪽에 있으므로 담백하게 그려 앞쪽의 사과를 돋보이게 한다.

이렇게 형태가 꺾이거나 선이 모여있는 것을 놓쳐서는 안된다.

형태가 돌출하여 강한 느낌을 주는부분은 색을 강하게 한다.

주제의 모양에 따라 그림자의 형태도 달라진다.

뒤로 돌아가는 부분은 색이나 터치를 조금 약하게 하면 입체감이 잘 나타난다.

■ 바나나는 늘어난 듯한 긴 형태를 표현하고 사과는 표면의 촉감을 의식하면서 둥근 입체감을 낸다.

배경의 처리

변화가 풍부한 배경

명암에 변화를 주어 배경과 주제 사이에 거리감이 느껴진다.

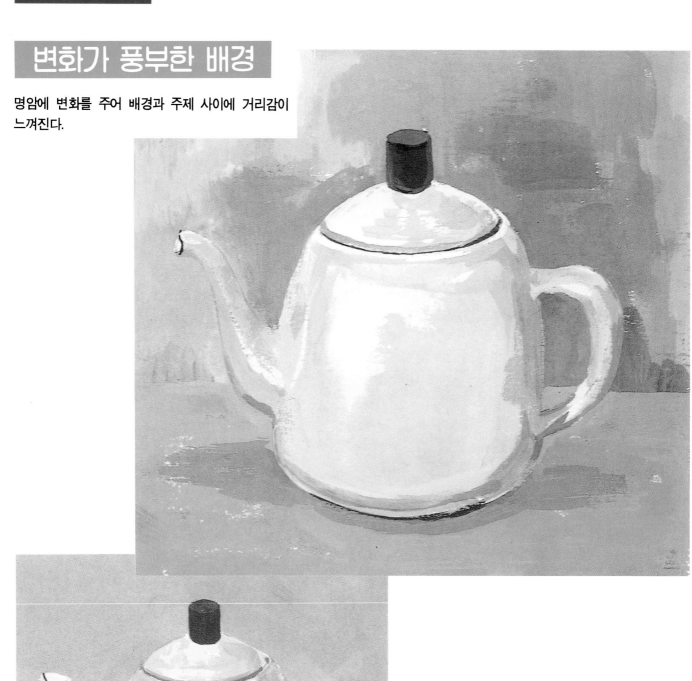

단조로운 배경

배경과 붙어 있어 거리감이 없다.

주제의 색과 배경과의 관계

어두운 색의 주제

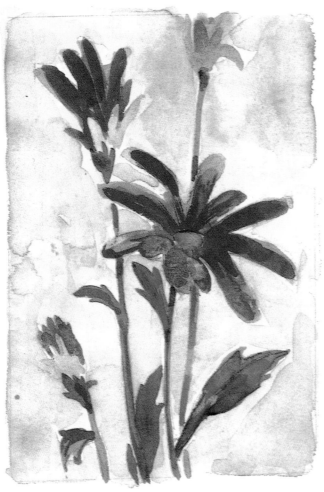

어두운 색의 주제인 경우, 배경을 밝게 처리하면 그림이 신선해져 주제에 가하기도 수월해진다.

같은 색이라도 배경의 명암 차이로 다르게 보인다.

밝은 색의 주제

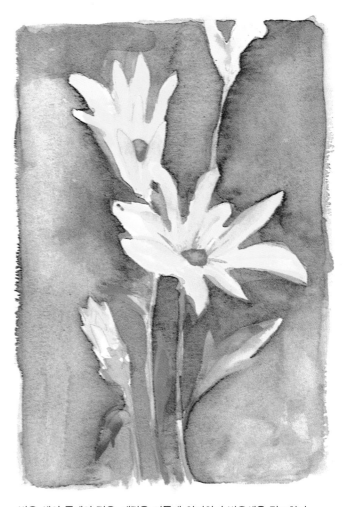

밝은 색의 주제인 경우, 배경을 어둡게 처리하여 밝은색을 강조한다.

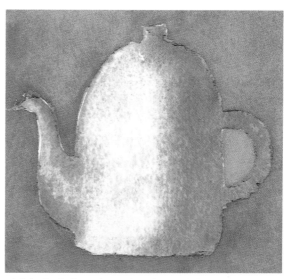

배경이 어두우면 주제는 밝게 보이고 배경이 밝으면 그 반대이다.

배경은 어떻게 그려야 하나 ?

● 주제와 명암 관계를 고려해 그린다.

배경은 화면 안에 있는 단순한 공백이 아니다. 특히 배경과
주제가 접해 있는 윤곽 부분은 거리감 표현의 중요한 부분이
된다. 색은 옆에 있는 물체의 색의 명암에 따라 그 자신의
색이 밝게 보이기도 하고 어둡게도 보인다.

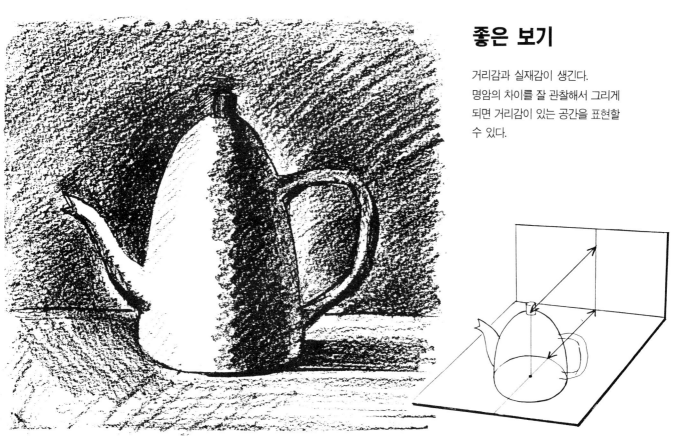

모티브의 빛을 받는 부분의 배경은 더욱 어두워진다.

좋은 보기

거리감과 실재감이 생긴다.
명암의 차이를 잘 관찰해서 그리게
되면 거리감이 있는 공간을 표현할
수 있다.

나쁜 보기

배경의 톤은 일률적인 것이 아니다. 색은 옆에 있는 물
체색의 밝기에 따라 밝거나 어둡게도 보인다. 한 가지 색으
로 된 배경의 경우, 빛을 받는 밝은 부분의 배경은 어둡게
보이고 그림자 부분의 배경은 밝게 보인다.

컬러 페이지의 밑그림을 예로 들면, 주제인 주전자는 확
실하게 그렸는데도 안정감이 결여된 것은 왜일까? 배경을
균일하게 칠했기 때문에 주전자의 실제감이나 화면의 거리
감이 살지 못한다.

주제를 돋보이게 하는 방법은 ?

● 주제와 배경간에 명도, 채도차를 준다.

배경의 색은 주제를 돋보이게 하기 위해 사용된다. 즉, 주제보다 덜 선명한 색으로 한다. 또 주제가 밝은 색이면 배경은 어둡게 하여 주제를 돋보이게 한다. 어두운 주제의 경우는

주제를 어둡게 하는 것보다 배경을 밝게 해야만 주제의 색이 탁해지지 않고 어두운 느낌을 줄 수 있다.

주제의 색이 어두워 배경을 밝게 하여 주제를 살렸다.

각각의 배경이나 주제의 색과 더불어 같은 색의 줄기와 잎도 변화를 주고 있음에 주의한다.

주제가 밝기 때문에 배경을 어둡게 하여 꽃의 밝기를 강조했다.

배경색을 정하는 방법

배경의 색 역시 실제의 색을 칠하는 것이 아니라, 주제와의 관계를 생각해서 칠하게 되면 그림의 색감이 한층 풍부해진다. 주제를 돋보이게 하는 배경색으로는 주제와 보색 관계에 있는 색을 써서 서로를 돋보이게 한다.

예로서, 벽이 브라운 계통의 색이라면 이때 꽃의 빨강을 돋보이게 하기 위해 벽을 녹색으로 하게 되면 이는 실제의 벽색보다 차이가 나므로, 이때는 녹색을 띤 브라운 계통의 색을 칠한다.

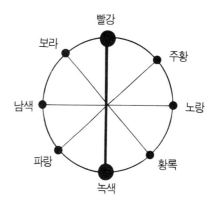

요는 어느 주제에 어느 색을 주조색으로 하느냐를 정하면 주위의 색을 실제의 색보다 주제의 주된 색의 보색쪽으로 이끌어가야 한다. 이렇게 하여 실제의 주제색에 기초하여 화면 전체의 배색을 생각해 배경의 색을 정하는 것이다.

거리감의 표현

1. 앞의 물체를 또렷하게 그린다.

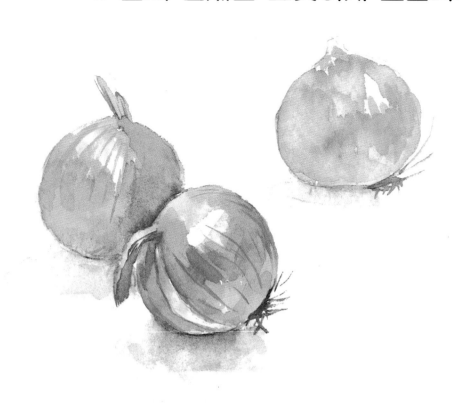

2. 앞의 물체를 선명하게 칠한다.

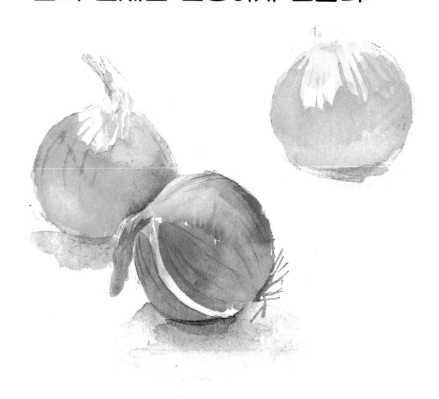

3. 배경을 넣어 거리감을 만든다.

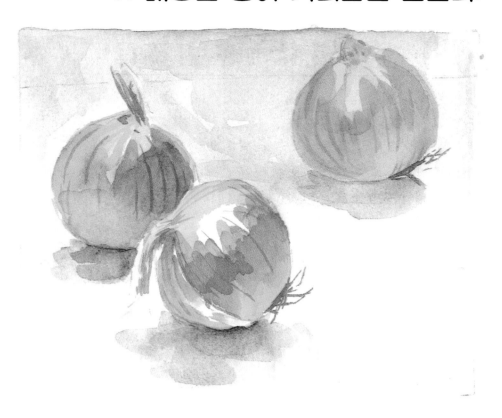

A 윤곽을 서로 달리
그려 차이를 낸다.

색은 같으나 윤곽이나 톤을 내는
선을 앞쪽을 강하게, 뒤쪽은 약하게
하여 거리감을 낸다.

B 색의 선명도에
차이를 낸다.

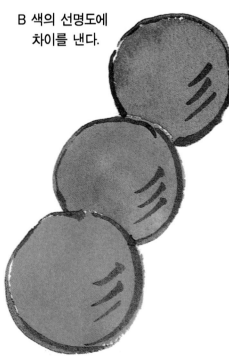

앞쪽은 선명한 녹색을 칠하고 뒤쪽
은 보색인 빨강을 혼색하여 조금씩
탁하게 처리했다.

C 뒤로 갈수록
중색한다.

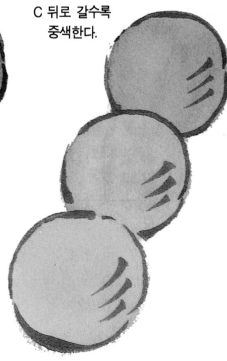

뒤로 갈수록 약간의 탁한 색으로
중색하여 거리감을 냈다.

거리감은 어떻게 나타내는가?

● 앞쪽은 분명하게, 뒤는 흐리게 그린다.

분명하게 그려진 물체는 보는 사람에게 강하게 전달된다. 화면상에서 뒤쪽에 있는 물체일수록 가볍게 표현한다. 명암의 차이 역시 앞쪽은 강하게, 뒤쪽은 약하게 하여 앞뒤의 차이를 낸다.

뒤쪽의 양파는 전체의 형태를 알아 볼 정도로 하며 표면 등의 세부는 생략한다.

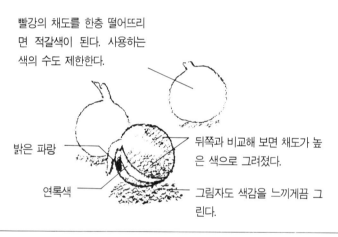

앞쪽의 양파는 껍질의 결이나 세밀한 뿌리까지도 그린다.

빨강의 채도를 한층 떨어뜨리면 적갈색이 된다. 사용하는 색의 수도 제한한다.

밝은 파랑

연록색

뒤쪽과 비교해 보면 채도가 높은 색으로 그려졌다.

그림자도 색감을 느끼게끔 그린다.

● 앞쪽을 선명하게 칠한다.

선명한 색일수록 앞으로 진출하려는 성질이 있다. 앞쪽을 채도가 높은 선명한 색으로, 뒤로 갈수록 탁한 색을 썼다. 색 선명도의 대비에 의해 원근감이 살아났다.

● 앞쪽은 대비를 강하게, 뒤쪽은 약하게 한다.

앞쪽은 희게 두고 뒤로 갈수록 엷은 색으로 중색한다. 이때 앞쪽의 흰 상태의 부분은 중색한 부분과 비교할 때 강인한 인상을 준다. 즉, 대비에 의해 거리감을 갖는 공간이 생기는 것이다. 이것은 여러 경우에 응용된다.

거리감을 내고 싶은 부분은 조금 어두운 톤이 되게 중색한다. 이것은 투명 수채화에서의 독특한 기법이다. 중색을 계속해가면 깊이감이 더할 뿐 아니라 가라앉은 발색의 상태가 된다. 이 중색의 효과를 화면 전체에 사용해 본 것이 「작례3」인 것이다.

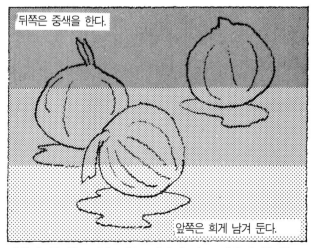

뒤쪽은 중색을 한다.

앞쪽은 희게 남겨 둔다.

앞쪽의 주제는 색을 너무 겹치지 말고 뒤쪽의 주제는 중색하여 거리감을 낸다.

앞과 뒤의 그리는 방법을 달리한다.

화면에 깊이감이 있다는 말을 흔히 하는데, 이러한 그림은 대체로 화면에서 거리감을 느끼게 하는 표현인 것이다. 그림이란 실제의 주제를 평면으로 표현하는 것인데 이는 거리감 표현 방법에 따라 실제감이 나타나기 때문에 매우 중요하다.

먼저 주제 전체의 위치관계를 확실히 포착해야 하며 위치관계가 불확실하면 거리감 표현은 불가능하므로 주제 중에서 기준이 되는 것을 선택한다. 그리고 자기의 위치에서 볼 때 주제들이 놓여진 위치를 확인하는데, 주제 서로의 위치를 보아 앞뒤의 물체를 같게 그리게 되면 거리감이 나오지 않는다. 또 터치의 강약, 색의 강약, 명암의 대비 등을 충분히 살리면서 변화를 준다.

가끔 화면과 떨어져서 검토한다.

열중해서 그린 뒤에 보면 전부 같은 방법에 의해 그린 평면적인 그림이 되어버린 경우가 허다하다. 도중에 그림에서 떨어져 전체를 검토하는 습관을 기른다.

그리고 있는 자리에서 주제 옆에 그림을 옮겨 놓고 비교해 보는 것도 좋으며 또 그림을 거꾸로 놓고 보는 것도 객관성이 있기 때문에 좋은 방법이 될 수 있다.

주제와 화면을 비교한다.

물감을 탁하지 않게 사용하는 방법

수채화에서는 물감색의 아름다움이 생명이다. 거리감이나 입체감도 탁한 색으로는 표현할 수가 없다. 그리는 도중 탁해지면 제작을 중단하고 다음 사항을 검토하도록 한다.

● 붓에 물감이 남아 있지 않은가 ?

레몬 옐로 등 밝은 색을 사용할 때는 특히 주의하여야 한다. 앞에 쓴 물감이 조금이라도 붓에 남아 있으면 원하는 색이 나오지 않기 때문에 항상 붓을 깨끗이 해야 한다.

● 물통의 물은 깨끗한가 ?

물은 항상 깨끗해야 한다. 물통을 2개 준비하여 붓을 씻는 물과 물감을 만드는 물을 구별하는 것도 한 방법이다. 또 물기를 흡수하는 천도 깨끗해야 한다.

● 밑색은 말라 있는가 ?

초보자에게 가장 많은 것이 색이 번져서 실

패하는 경우이다. 모티브에만 집중해서 그리지 말고 화면 전체를 골고루 칠해 나가면 그리는 동안 다른 부분이 마르게 된다.

● 팔레트의 물감 배열은 잘 되었는가 ?

물감을 팔레트에서 묻혀낼 때 이미 탁해져 있으면 곤란하다. 색환표 순으로 물감을 짜 놓는다. 빨강과 노랑이 섞어지면 영향은 적지만 빨강과 파랑이 나란히 짜여져 있으면 문제가 된다. 수채화물감은 수용성이므로 팔레트 위에서의 혼색 뒤에는 티슈 등으로 깨끗이 닦아내도록 한다.

톤의 효과

주제의 명암을 잡아준다

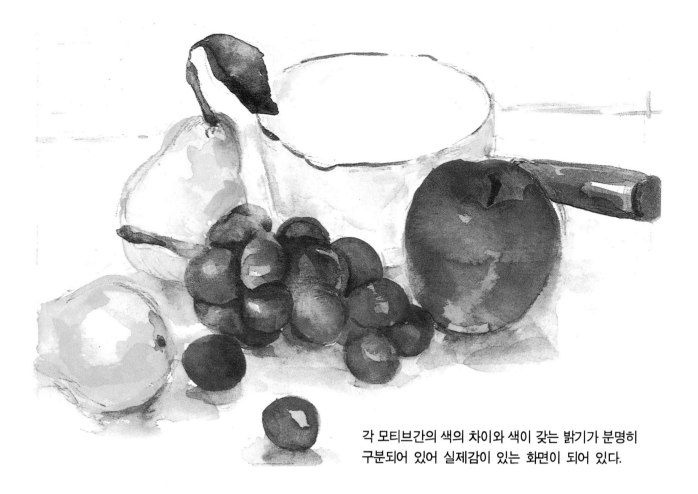

각 모티브간의 색의 차이와 색이 갖는 밝기가 분명히 구분되어 있어 실제감이 있는 화면이 되어 있다.

주제의 명암차가 없다

모티브 각개의 색은 잡혀 있으나 어느 모티브도 색의 밝기가 같기 때문에 화면에 깊이감이 전혀 없다.

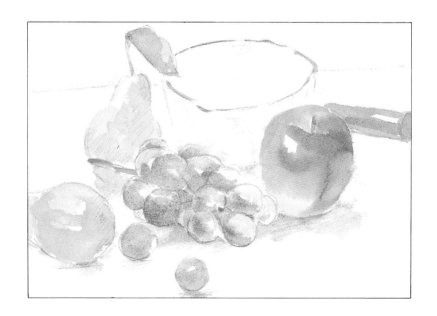

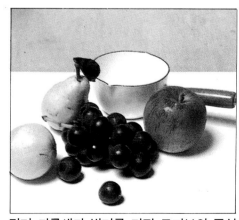

각기 다른색과 밝기를 가진 모티브의 구성

주제와 배경을 톤으로 연결시킨다.

반사되는 색을 무시

어두운 부분에 서로의 반사색이 그려져 있지 않아
통일감이 없는 화면이 되었다.

반사되는 색을 넣는다

어두운 부분에 반사색이 들어가 전체의 색조에 통일
감과 자연스러움이 나타나 있다.

화면에 긴장감을 넣기 위한 방법은?

● 주제 각각의 밝기를 다르게 한다.

같은 빨강이라도 어두운 것부터 밝은 것까지 여러 단계의 밝기가 있다. 또 여러 가지 색으로 구성된 모티브의 경우도 당연히 색의 밝기에 차이가 있다.

각기의 색이 가지고 있는 밝기를 잘 관찰하여 표현함으로써 주제의 실제감을 한층 살릴 수가 있다.

■ 명암차이로 화면에 강약을 준다.

p.84의 아래쪽 그림은 선명한 색으로 여러 주제의 색을 포착했으나 색이 갖는 밝기(톤)과 균일하여 평면적이다. 반면에 위쪽 그림에서는 사과의 빨강이 갖는 밝기, 포도의 자색이 갖는 밝기가 정확히 표현되어 실제감이 나는 동시에 화면에 긴장감이 형성되었다.

사과의 톤은 서양배보다 어둡기 때문에 하이라이트도 서양배보다 어둡게 한다. 이러한 밝기의 관계를 염두에 두고 그리는 것도 중요하다.

■ 연필 스케치로 명암을 확인한다.

물감으로 그리기 전에 조금 작은 종이에 모티브의 명암을 스케치해 둔다. 이 때는 정밀하게 그리지 말고 전체 명암의 조화를 잡는 정도에서 끝낸다. 이러한 과정을 통해 사과의 빨강은 상당히 어두운 것임을 곧바로 알 수 있다.

이 방법은 색의 명암을 파악하는 훈련이 된다. 눈을 가늘게 뜨고 주제 상호간의 밝기를 비교해가며 톤을 만들어 나간다.

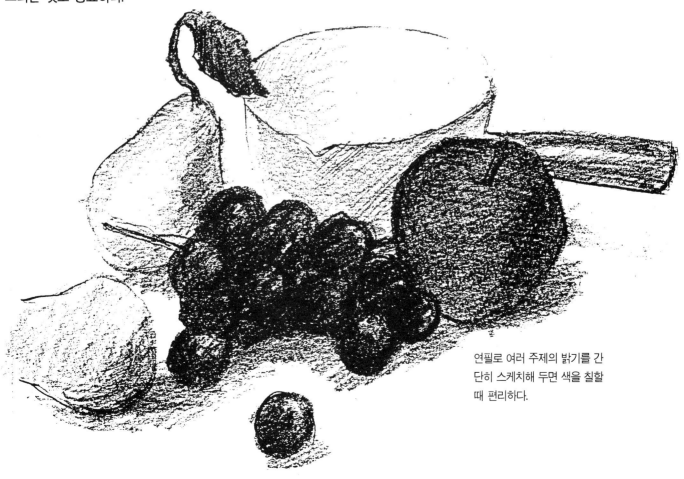

연필로 여러 주제의 밝기를 간
단히 스케치해 두면 색을 칠할
때 편리하다.

화면에 통일감을 주기 위한 방법은 ?

● 주제와 배경의 반사되는 색을 넣는다.

배경에 반사되는 주제의 색을 그리면 주제와 배경, 주제 상호간을 연결 조화시키게 된다. 빨간 벽지를 배경으로 흰공을 앞에 두면, 벽에 가까운 공의 어두운 부분은 빨갛게 비쳐 보일 것이다. 이것은 벽의 빨강이 공의 어두운 부분에 반사되기 때문이다. 이러한 반사색을 그리게 되면 화면에 통일감을 주게 된다.

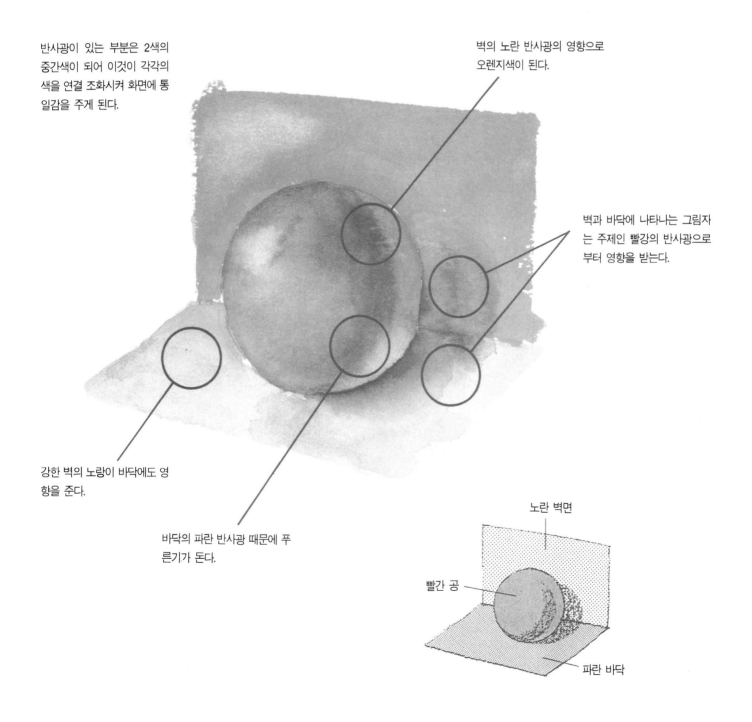

반사광이 있는 부분은 2색의 중간색이 되어 이것이 각각의 색을 연결 조화시켜 화면에 통일감을 주게 된다.

벽의 노란 반사광의 영항으로 오렌지색이 된다.

벽과 바닥에 나타나는 그림자는 주제인 빨강의 반사광으로부터 영항을 받는다.

강한 벽의 노랑이 바닥에도 영항을 준다.

바닥의 파란 반사광 때문에 푸른기가 돈다.

노란 벽면

빨간 공

파란 바닥

87

하늘과 구름의 묘사

풍경화에서 하늘과 구름이 화면을 차지하는 비중은 매우 크다. 특히 하늘은 텅 빈 공간으로 취급해서는 안되며 들판이나 산과 연결되어 있는 풍경의 중요한 일부로서 파악해야 한다.

하늘과 구름은 여러가지 풍부한 변화를 보이며 시시각각으로 색채와 형태가 달라짐에 유의해야 한다.

①

②

③

1. 매우 신속하고 자신있는 터치로 스케치를 한다.

2. 먼저 하늘의 푸른색을 칠하는데 아래쪽은 약간의 노랑을 넣어 묽게 칠한다.

3. 구름에 울트라마린과 시엔나를 혼합한 색을 넣으면서 명암차를 낸다.

4. 구름의 밝고 어두운 부분을 강조하고 물을 이용해 경계를 부드럽게 한다.

5. 들판의 풍경을 그려넣어 완성시킨다.

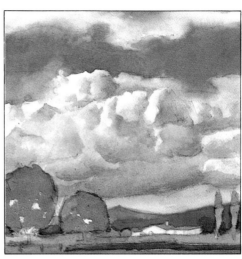

④

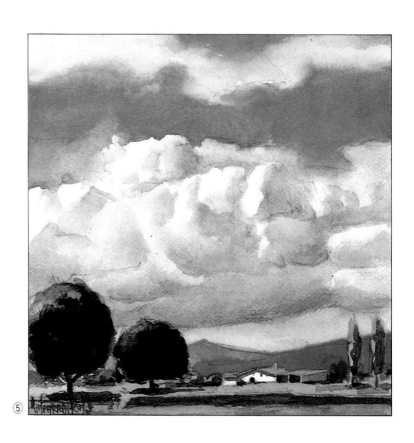

⑤

한정된 색으로 하늘과 구름의 표현

1. 스케치를 한 다음 화면 전체를 옐로 오커로 엷게 칠한다.

2. 바탕칠이 마른 후 처음 물감에 시엔나를 섞어 구름의 형태를 잡는다.

3. 푸른색으로 하늘을 칠하는데 지평선에 내려올수록 엷게 칠한다.

4. 하늘과 구름을 다시 한 번 묘사하고 들판을 구체적으로 표현한다.

5. 마지막으로 볼펜을 이용해 밭고랑과 가옥 등의 세부를 다듬는다.

①

②

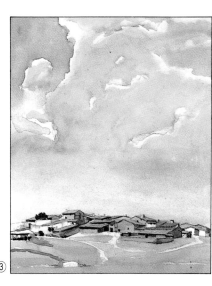
③

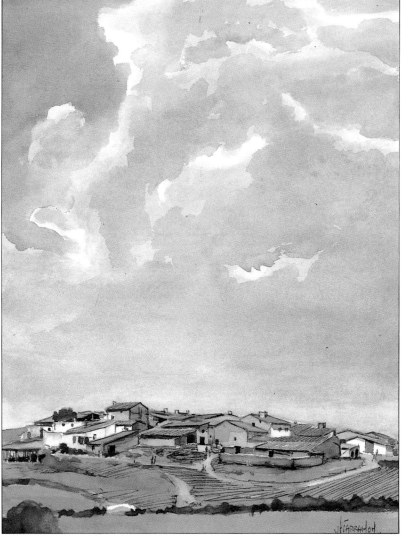
⑤

④

나무의 묘사

■ 나무의 골격과 구조를 파악하자.

1. 나뭇잎을 전부 없애면 다음과 같은 줄기와 가지를
 지니고 있다. 나무의 겉모습 보다 이러한 속의 구조를
 잘 파악해야 한다.

■ 나무를 자세히 묘사해 보자.

2. 나무를 자세히 관찰해 보면 종류에 따라 형태와 색
 채가 모두 다르며, 그 안에서 많은 명암의 변화가 있
 다.

■ 먼 거리에 위치한 나무

3. 먼 곳에 있는 나무는 형태와 색채를 단순하게 처리
 한다.

■ 나무의 단계적 묘사

4. 나무는 먼저 밝은색부터 칠하여
 점차 2~3단계의 어두운 곳을
 찾아주면 된다.

나무와 풍경의 묘사

①

②

③

④

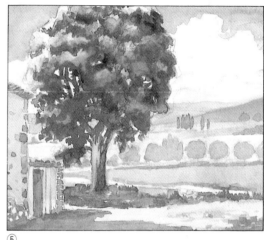

⑤

1. 연필로 대강 스케치 하지 만 특징은 모두 묘사해 준다.

2. 엷은 물감으로 구름을 제 외하고 바탕칠을 모두 한 다.

3. 습식기법으로 배경의 하 늘과 구름, 산의 형태를 묘사한다.

4. 전경에 있는 나무를 묘사 하는데 큰 덩어리로 파악 한다.

5. 나무를 보다 세밀하게 묘 사하고 중경의 들판을 그 린다.

6. 마지막 단계에서 부분적 인 묘사를 하고 강조를 해 완성시킨다.

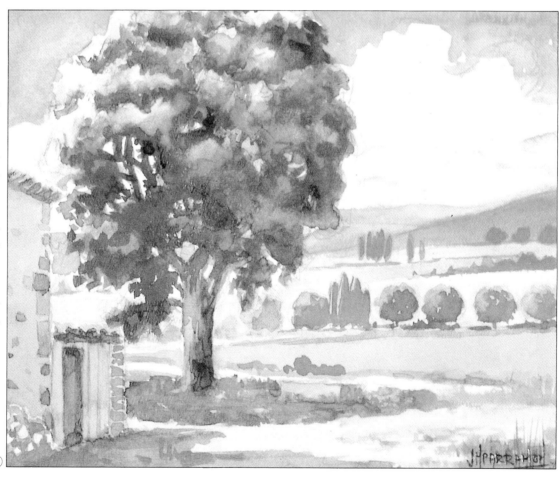

⑥

하늘과 원경부터 그리기 시작한다

정물화를 몇 차례 그려 수채화에 좀 익숙해지면 풍경화를 그려보자. 항상 보아 온 풍경도 그림으로 옮기려고 하면 전과 다르게 보일 것이다.

하늘은 엷게 칠해서 그리고 아래 부분은 빨강을 곁들인다.

나무의 녹색도 균일하게 칠하지 말고 터치와 색에 변화를 준다.

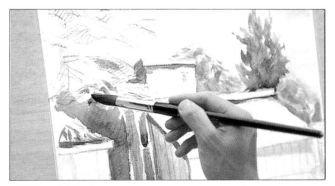

크림슨 레이크와 비리디안으로 만든 회색의 그늘

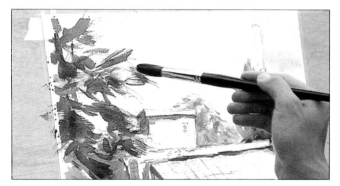

거칠고 큰 터치로 그린다.

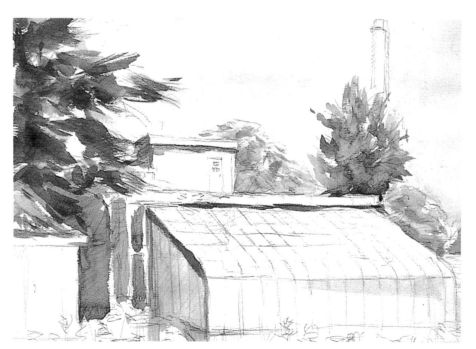

그리는 도중이지만 원경과 앞쪽의 어두운 부분이 공간을 느끼게 해 준다.

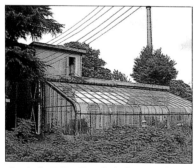

온실과 굴뚝 등 재미있는 소재로 구성된 주제이다.

근경의 주제를 그린다

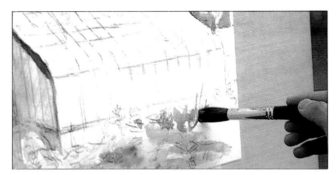

앞쪽의 무성한 풀을 여러 가지 터치로 밑칠한다.

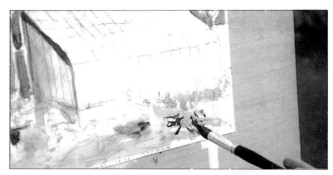

밑칠이 마른 다음 녹색으로 풀의 질감을 표현한다.

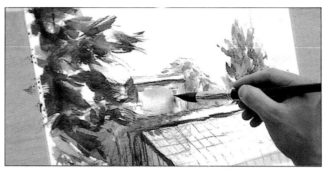

전체가 한색 계통이므로 난색으로 조화를 잡는다.

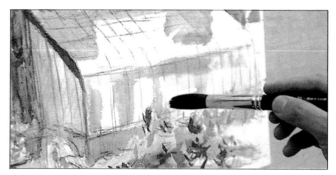

유리에 비친 나무의 그림자와 내부의 희미한 모습을 그린다.

대담한 마무리

화면의 형태가 거의 정해지면 화면 전체를 보아가며 대범하고도 신중하게 마무리한다.

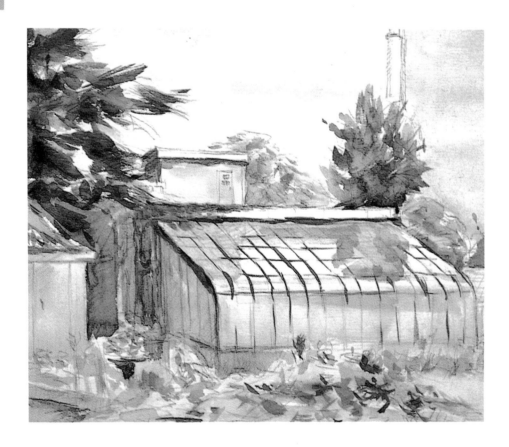

스케치

■ 마음에 드는 장소를 찾는다.

장소의 선택은 매우 중요한 포인트이다. 그리고 싶은 마음이 없는 장소에서는 집중력이 산만해진다. 장소가 정해지면 그리려는 구역을 분명히 잡는다. 즉, 풍경은 정물과는 달라서 자연이 대상이므로 매력에 끌려 그릴 곳이 많으므로 주제의 결정이 어렵겠지만, 이를 결정해 두지 않으면 설득력 있는 그림이 나오지 않는다.

■ 스케치를 하면서 구도를 잡는다.

급히 그리려고 하면 안된다. 투명수채화에서는 특히 이미 색이 칠해진 뒤라면 고치기가 어려우므로 스케치 단계에서 형태를 확실하게 잡는다. 스케치는 단순히 밑그림 자체가 아니다. 시간을 충분히 들여 구도의 검토를 병행하면서 그린다.

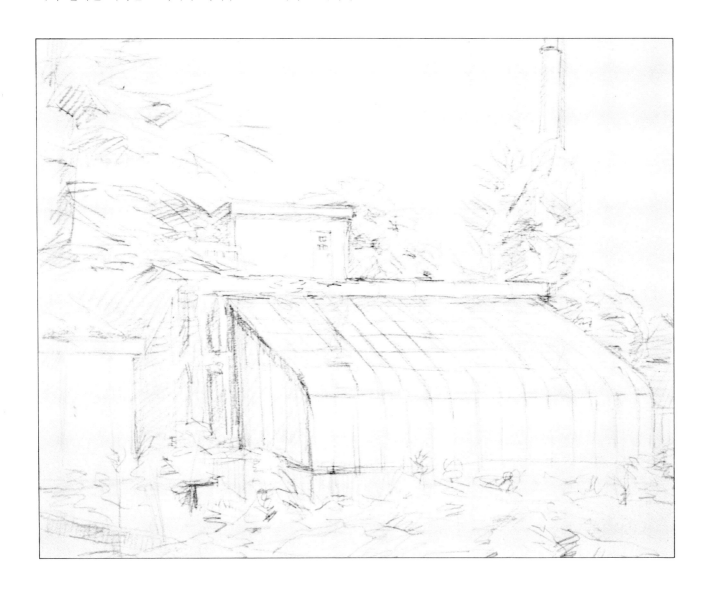

하늘과 원경부터 시작한다

■ 어두운 부분부터 칠하고 밝은 부분은 나중에 칠한다.

수채화는 어두운 부분부터 서서히 색을 칠해가면 진행하기가 쉽다. 튀어나온 부분이나 밝은 부분은 신중하게 그리고 어두운 부분부터 먼저 정확히 그려가는 것이 중요하다.

■ 하늘을 먼저 칠한다.

시작은 원경부터가 보통인데 여기서도 면적이 큰 하늘부터 시작한다. 하늘과 중, 근경의 경계까지 색을 칠한다. 이때 색이 옅기 때문에 조금 벗어나 칠해져도 관계없다. 또 나중에 원경을 처리하게 되면 중, 근경과의 경계가 덜 칠해지거나 깨끗이 마무리되지 않는다. 자연스러운 원근감을 내기 위해서라도 배경은 먼저 칠하도록 한다.

근경을 그린다

■ 터치를 살려 나무의 특징을 살린다.

하늘 다음으로 나무를 그리기 시작한다. 터치가 번지지 않도록 분명히 그리며 가지와 잎의 모양을 잘 보아가며 각 기의 나무에 알맞은 터치로 그린다. 잎의 색을 균일하게 하면 평면적이 되므로 색에 반드시 변화를 주도록 한다.

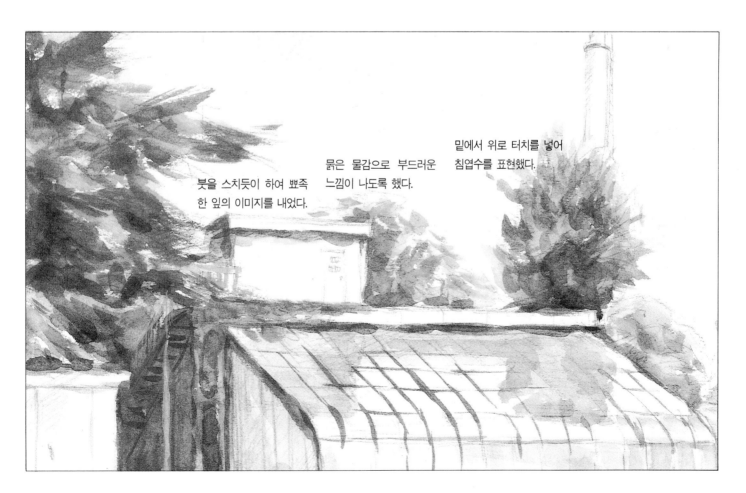

붓을 스치듯이 하여 뾰족한 잎의 이미지를 내었다.

맑은 물감으로 부드러운 느낌이 나도록 했다.

밑에서 위로 터치를 넣어 침엽수를 표현했다.

세부묘사

■ 화면에 긴장감이 나게 한다

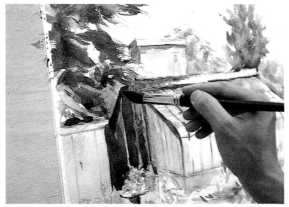

그림자 안에 어두운 부분의 색을 겹쳐 원근감을 낸다.

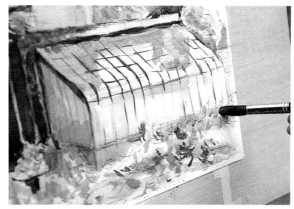

접해 있는 부분은 중요하다.
섬세하고 신중히 그린다.

■ 과슈로 풀잎을 묘사한다

팔레트에 과슈를 섞어 짙은 색을 만든다.

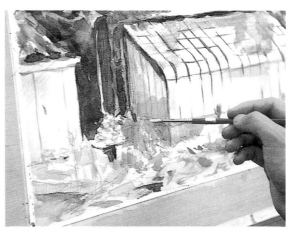

밑색이 짙은 색이라도 과슈로 겹쳐 그릴 수 있다.

마무리

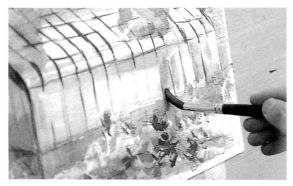

온실 안의 색이 너무 강해서 약하게 수정한다.

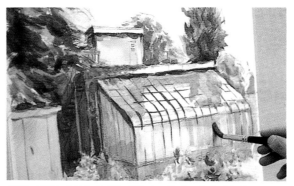

색을 겹쳐 원경이 투명한 느낌이 되게 한다.

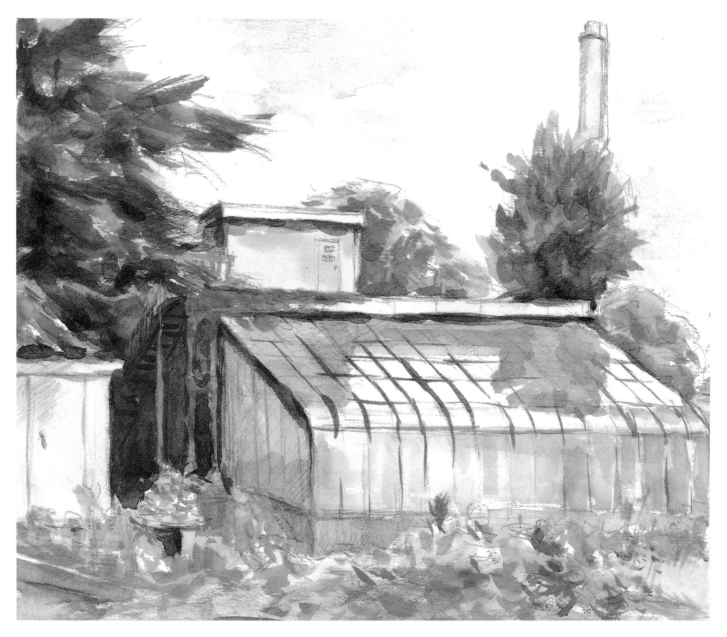

■ 구름 사이를 그린다

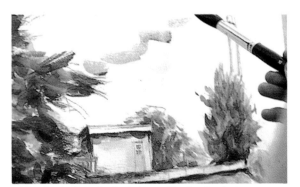

마무리 단계에서 변화하는 하늘을 순간적으로 포착하여 변화를 주었다.

세부묘사

■ 그림자색을 차이나게 한다.

전체에 색이 칠해짐에 따라 처음 칠한 그림자가 점차 약화되어 전체가 평면적으로 보이기 시작한다. 여기서 그림자 가운데 특히 어두운 부분을 중색한다. 이것 때문에 뒤쪽의 것은 더욱 뒤로, 앞쪽의 것은 더욱 앞으로 나와 보여 원근감이 표현된다.

뒤의 것이 어둡지 않다.　　　　　뒤쪽을 어둡게 한다.

원근감을 느낄 수 없다.　　　　　원근감이 느껴진다.

■ 온실 유리의 질감을 살린다.

나무가 비치는 모양과 투명한 부분을 묘사한다. 비치는 모양에 실제감이 나타나지 않게 하며 유리에 비치는 실내도 약하게 표현하여 직접 보이는 것과의 차이를 낸다.

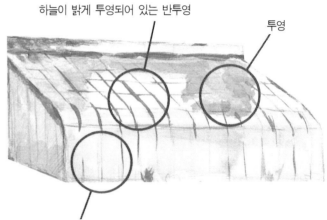

하늘이 밝게 투영되어 있는 반투영

투영

실내가 들여다 보이는 부분으로 천정의 하늘이 투영되는 부분보다 조금 어둡게 보인다.

뒤쪽의 나무를 어둡게 하면 건물 전체가 앞으로 나와 보인다.

■ 온실과 땅 사이를 진하게 한다.

정물에서도 같지만 물체가 접한 부분을 정확하게 그리면 안정된다. 여기서는 앞쪽에 있는 풀의 밝기와의 차이를 내어 온실이 뒤쪽에 있다는 위치 관계를 분명히 하고 있다.

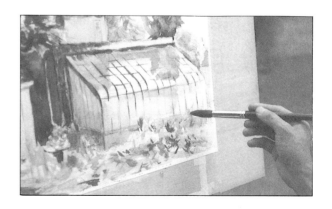

마무리

■ 과슈로 앞쪽의 풀을 그린다.

투명 수채화물감과 과슈의 터치를 대비시켜 화면에 입체감을 낸다. 불투명한 과슈는 투명 수채화 물감으로 그려진 화면에 흡수되지 않고 뜨는 느낌을 준다. 이것을 이용하여 앞쪽의 풀숲에 과슈를 사용, 화면에 긴장감을 주었다. 또 전체가 녹색으로 일관되어 있으므로 작고 붉은 꽃을 과슈로 처리하여 액센트를 주었다.

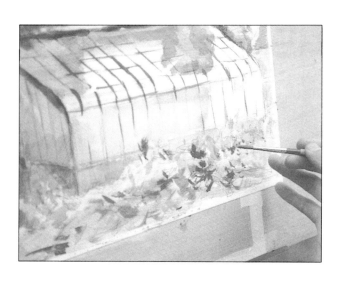

■ 풍경을 그릴 때의 포인트

풍경화에서는 대개 나무의 녹색이 주조가 될 때가 많아 화면에 변화를 주기가 어렵다. 이럴 때는 작은 부분이나마 나무에 열매나 원경의 집 등을 빨강 계통의 색을 사용하여 녹색을 돋보이게 하면 효과적이다.

전부 녹색이면 단순하다.

부분 부분 색의 변화를 준다.

■ 온실의 어두운 곳도 형태를 그려 넣는다.

어두운 그림자 안을 그리게 되면 그림에 깊이감이 생긴다.

■ 너무 밝은 부분은 톤을 낮춘다.

온실의 우측 뒤가 밝아 안정되질 않는다. 밝은 색조는 앞으로 나와 보인다. 이 부분은 원경이 빠져 있으므로 너무 세밀하게 그리지 않고 조금 어두운 색을 두텁게 칠해 빠지는 느낌을 내고 동시에 화면 가운데서 후퇴시켜 거리감을 내었다. 또 전부 칠하지 말고, 부분 부분 용지의 밝은 색을 남겨 유리의 분위기도 나타내었다.

■ 선염으로 구름과 하늘을 묘사한다.

흐린 날이지만 간간히 보이는 구름 사이의 하늘을 잘 포착하여 표현했다. 파랑보다 조금 약한 색을 두어 물로 바림하여 구름이 갈라진 틈을 표현했다.

대상에 충실하되 변화와 단순화 시킨다

실제의 풍경사진

소재로 선택한 풍경의 사진인데, 옆의 조그만 보라색 도판은 실제 풍경의 구도를 분석해 본 것이다. 풍경화에서는 사진 찍듯이 그대로 그릴 필요는 없다. 그리는 사람이 부분을 생략하거나 과장할 수도 있고 구도도 변경할 수 있다.

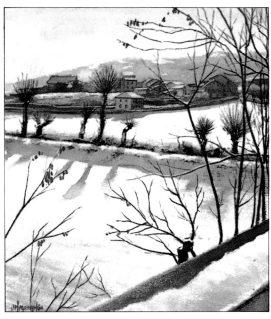

그림으로 완성시켰을 때와 비교해 보자.

사진과 같은 소재를 그렸지만 자세히 보면 많은 부분이 실제의 풍경과 달라졌음을 알 수 있다. 먼저 구도가 지그 재그형이 되었고 건물과 잔가지들이 많이 정리되어 시원한 감을 준다.

원경부터 그리기 시작해 근경은 마지막에 손댄다.

이 작품은 하늘부터 그리기 시작하여 산과 주택 순으로 근경까지 그려 내려왔다. 근경에 있는 나무가지들은 이 위에 진한 색으로 그려주면 된다. 만약 근경이 나무가지를 먼저 그리면 그 사이로 보이는 중경과 원경을 그려야 하기 때문에 무척 힘들고 어렵다.

설경에서 보이는 흰 반점의 눈송이는 마스킹액을 사용한 것이다. 강렬한 명암대비와 눈빛의 강조를 위해 이 작품이 완성되기까지 실제로 많은 표현기법이 동원되었다.

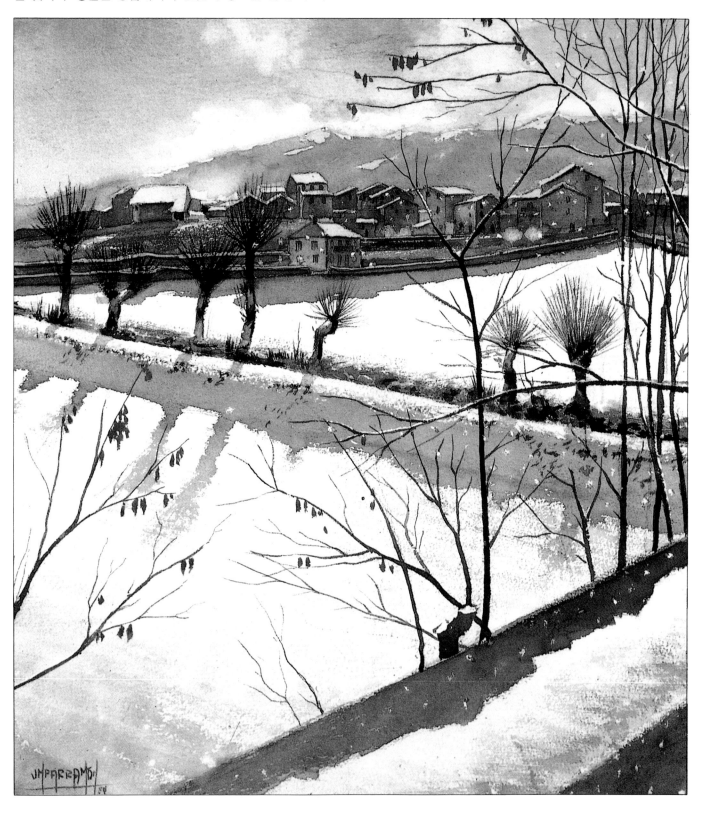

원경부터 그리기 시작한다

■ 물과 물감의 양을 티슈로 조절한다.

투명수채화에서는 붓에 있는 물이나 물감의 양이 중요하다. 때때로 붓을 티슈에 찍어 양과 농도를 조절한다.

■ 마스킹액으로 흰 여백을 만든다.

화면에 부분적으로 남길 흰 여백에 마스킹액을 칠해준다. 나중에 손가락으로 밀어내면 그 부분은 물감이 묻지 않아 종이의 흰색이 드러난다.

■ 색감을 시험해 보고 사용한다.

짙은 세피아와 울트라마린 블루를 섞으면 눈오는 날에 적합한 색조를 얻을 수 있다. 화면에 직접 칠하기 전에 옆의 종이에 칠해보고 마음에 드는 색을 고른다.

■ 화면 위부터 칠한다.

때로는 화판을 거꾸로 놓고 그리는데 하늘의 색감을 균일하게 칠하기 위한 방법의 하나이다.

■ 면봉을 사용해 여백을 만든다.

스케치가 끝나고 군데군데 마스킹액을 칠해 흰 여백을 만들었다. 물감이 마르지 않았을 때 면봉으로 문지르면 흰 여백을 만들 수 있다.

표현기법을 응용해 보았다

■ 사포와 지우개로 흰 여백을 만든다.

화면에서 희게 해야 할 부분을 사포와 지우개로 문질러 닦아내었다. 그 여백에 필요하면 다시 채색할 수 있다.

■ 마른 붓질로 질감을 낸다.

눈 쌓인 들판은 물기가 없는 마른 붓에 물감을 묻혀 빠른 속도로 살짝 칠해주면 거친 질감이 생긴다.

마른 붓질(드라이 브러시)은 화살표 방향으로 속도감 있게 하는데 물감이 붓에 많이 있어서는 효과가 적다.

마른 붓질을 할 때 다른 부분에 물감이 묻지 않도록 그 부분에 종이를 대고 작업한다.

■ 원경을 먼저 그렸다.

하늘부터 그리기 시작하여 산과 가옥들이 완성된 상태이다. 아직 마스킹액을 떼지 않았기 때문에 눈의 흰색이 드러나지 않았다. 다음에는 넓은 눈 쌓인 들판을 그릴 차례이다.

배경은 위로부터 엷게 칠해 내려온다

바다와 배는 풍경화에서 즐겨 그리는 소재인데, 단순하게 넓은 면과 물결 그리고 물결에 반사되는 배의 모습은 그려내기가 그리 쉬운 것은 아니다. 특히, 명암대비가 강한 작품이 되기 때문에 산만해질 우려가 있으며 안정감이 없는 경우가 많다.

이 작품도 위에서 칠해 내려오면서 밝은색부터 그리고 어두운 곳일수록 마지막에 그렸다. 습식기법과 건식기법을 병행하여 그렸는데 물결은 습식기법으로 배의 그림자를 실감있게 묘사했다.

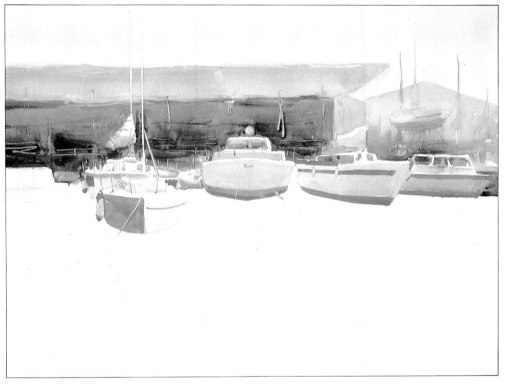

1. 배경은 위로부터 엷게 칠한다.

연두색 선창을 칠한 다음 배들을 좀 더 묘사해 주었다. 이때 중경에 위치한 배들을 너무 구체적으로 강하게 묘사해 주면 거리감이 생기지 않는다. 바다물도 한번 엷게 칠해 보았다.

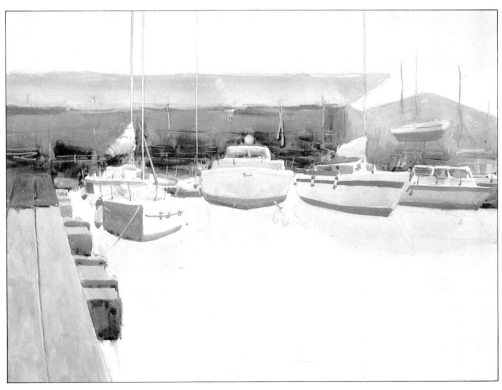

2. 배들을 묘사한다.

하늘을 엷은 색으로 균일하게 칠하고 어느 정도 마른 다음 건물을 그리고 건물쪽에 붓자루 끝으로 종이를 긁어서 흰선을 만들었다.

3. 선창과 물결의 바탕색을 그린다.

건물의 벽면을 보다 어둡게 칠하고 배들은 건식기법으로 그렸다. 돛대 부분의 흰선은 물감을 붓으로 닦아내어 만들었다.

마지막 단계에서 물결에 어두운 부분을 진하게 칠하고, 물감이 마르기 전에 덧칠해 수면에 흔들리는 배의 그림자를 묘사했다.

완성작품

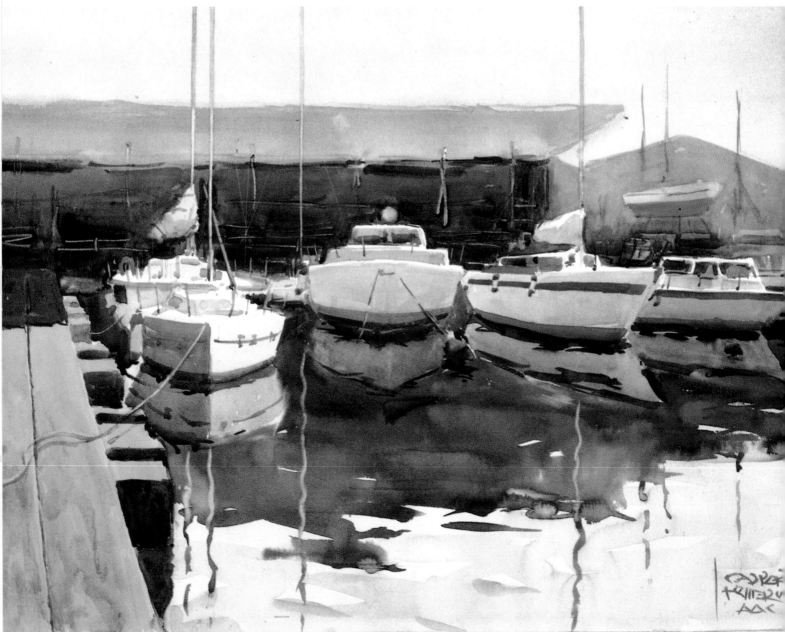

작례 7 친구의 얼굴

인물화는 형태 잡기가 어려워 수정하기가 까다롭고 소극적이 되기 쉬워, 여기서는 중색이 쉬운 과슈를 사용하여 대담하게 그려 나갔다.

바탕칠

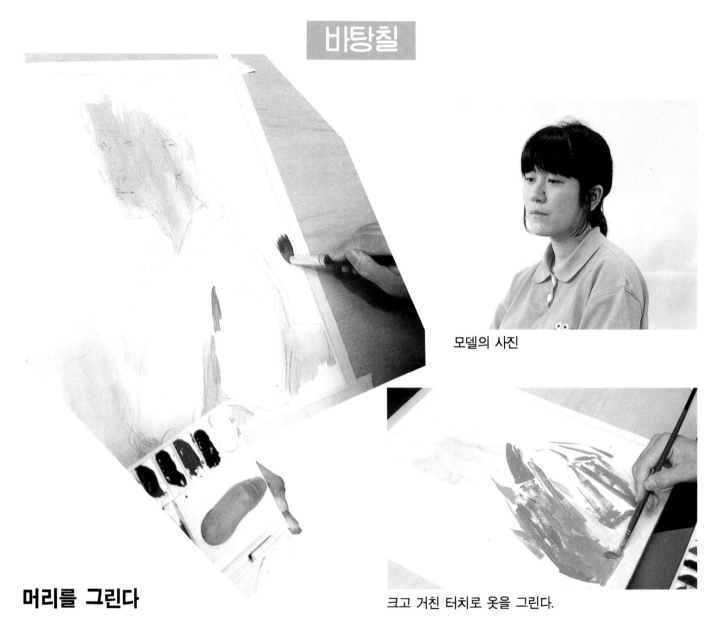

모델의 사진

크고 거친 터치로 옷을 그린다.

머리를 그린다

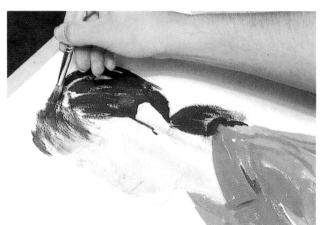

조금 되게 갠 짙은 갈색으로 반질거리는 머리카락의 느낌을 낸다.

유화용의 돼지털붓으로 앞머리를 스치듯이 그린다.

얼굴을 대범하게 그린다

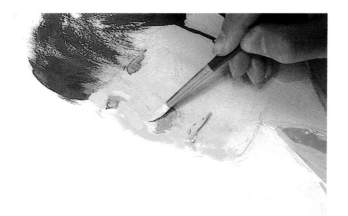 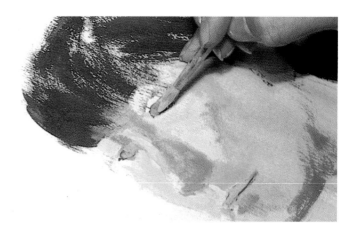

귀의 옆면, 광대뼈, 턱뼈, 눈 등에 일단 어두운 톤을 넣어 형태를 분명하게 한다.

세부를 묘사한다

눈, 코, 입 등을 그려
표정을 만든다.

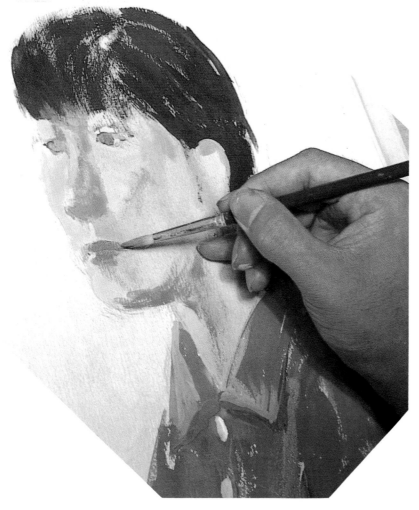

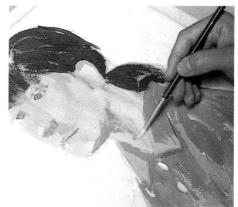

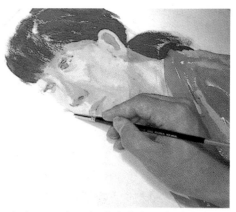

흰색으로 얼굴의 가장자리를 수정한다.

연필데생

● 얼굴과 목, 어깨의 흐름을 살핀다.

● 전신상일 때는 허리에서 무릎까지의
흐름에도 주의한다.

● 닮게 그리려고 너무 집착하지 말 것.
여러 형태가 분명하게 포착되면
자연히 닮게 된다.

● 표정도 형태로 본다.
예로서 돌출되어 있다.
푹 패어 있다. 부드럽다. 등

● 특징이 되는 형태의 변화에 주의한다.

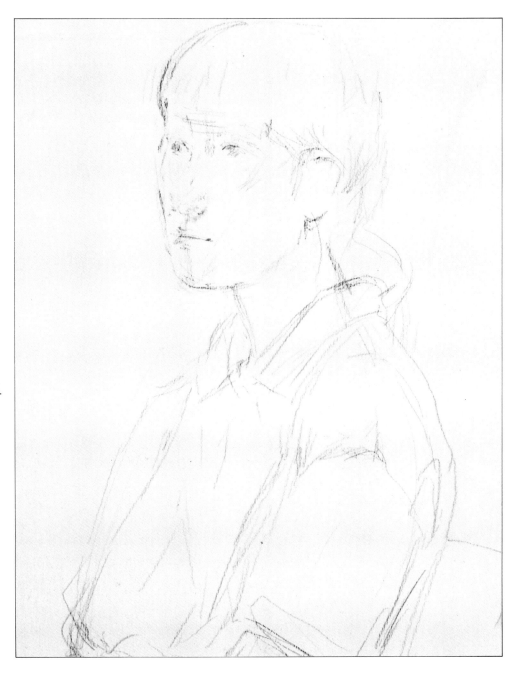

바탕칠

■ 배경의 바탕칠은 담백하게 그린다.

옅고 담백하게 밑칠을 한다. 뒤에 인물을 과슈로 두텁게
칠하게 되면 물감 두께의 대비에 의해 원근감이 생긴다.

■ 얼굴의 바탕칠은 중간 밝기로

중간 밝기의 살색을 칠한다. 이 정도의 톤에 해당하는
색이면 이것을 기준으로 밝고 어두운 부분을 칠할 수 있다.

■ 앞머리는 마른붓으로

뻣뻣한 유화용 붓에 물기를 빼고 거칠은 터치로 흘러내린
머리카락을 그린다. 이러한 터치가 머리카락의 질감을 나게
한다. 중간 부분은 부드러운 붓의 터치에 의해 자연스러운
흐름을 표현한다.

마른 붓질

마른 붓질

얼굴을 대범하게 그린다

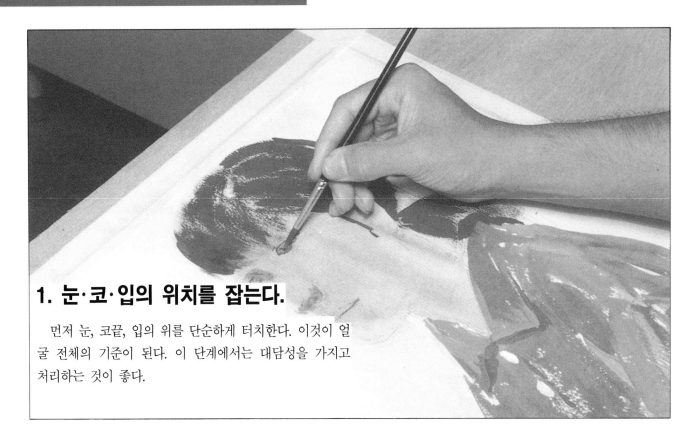

1. 눈·코·입의 위치를 잡는다.

먼저 눈, 코끝, 입의 위를 단순하게 터치한다. 이것이 얼굴 전체의 기준이 된다. 이 단계에서는 대담성을 가지고 처리하는 것이 좋다.

2. 밝게 보이는 부분을 칠한다.

눈, 코, 입의 위치를 기준으로 하여 밝은 부분을 칠한다. 밑에 약간 어두운 색이 칠해져 있기 때문에 대체적인 입체감이 나오기 시작한다. 여기서도 형태의 변화에 주의한다.

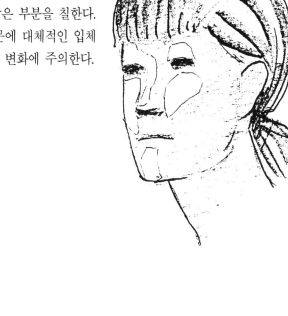

3. 어두운 부분의 그림자색을 넣는다.

기준색보다 어두운 부분에 그림자색을 칠한다. 여기서는 턱밑에 빨강 계통의 색을 칠했다. 이 색은 옷의 오렌지색이 턱밑에 반사된 것을 나타낸 것이다.

작례 7
친구의 얼굴

얼굴의 세부묘사

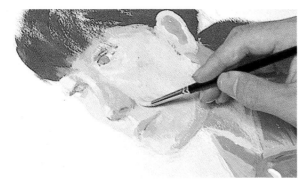

색과 터치로써 표정을 자연스럽게 만들어 간다.

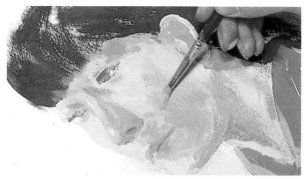

광대뼈로부터 턱까지의 자연스럽지 못한 터치를 수정한
다.

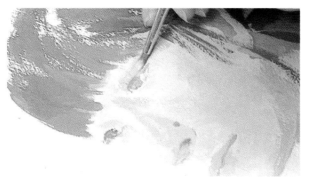

눈꺼풀의 위치를 수정한다.

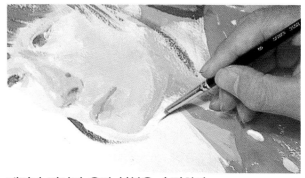

배경과 겹쳐진 윤곽 부분을 수정한다.

■ 세부를 다시 확인한다.

■ 세부를 정리하여 완성시킨다.

양쪽 눈의 위치가 틀려서 이상하다.

하나하나의 세부와 전체가 조화를 이루고 있다.

얼굴, 머리카락, 옷이 각각 달리 그려져 있지만 전체적인 조화를
이루고 있어, 변화가 있는 동시에 긴장감 있는 그림이 되었다.

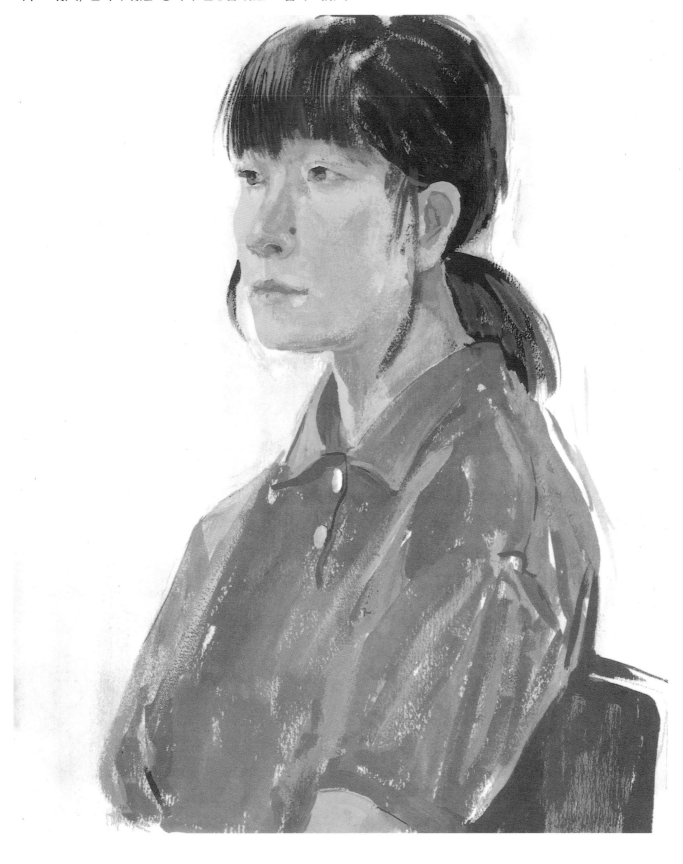

작례 8
인체의 묘사

누드는 수채화의 다른 주제에 비하여 그릴 기회도 많지 않고 그리는 사람에게 상당한 부담을 주는 주제이다. 먼저 모델이 필요한데 가능하면 직업모델을 구하는 것이 좋다. 왜냐하면 이들은 경험에 의해 예술적 분위기를 스스로 연출할 줄 알기 때문이다. 모델이 취하는 여러 포즈를 보고 마음에 드는 포즈를 택하여 여러번 연필 스케치를 하는 것이 중요하다.

또한 누드를 그리는데 있어서 포즈도 중요하지만 모델에게 비춰지는 광선의 방향과 강약도 중요하고 배경 역시 신경을 써서 적절하게 연출해야 한다.

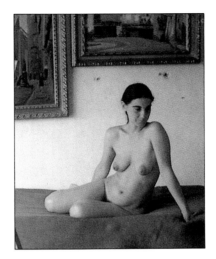
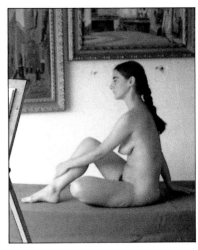
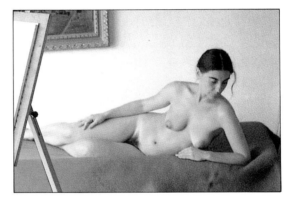

다양한 포즈를 연구한다

담채로 스케치 한다

스케치는 연필로만 끝낼 수 있지만 때로는 엷은 물감으로 재빨리 채색하는 담채스케치도 중요하다. 이 담채화로도 한 장의 작품이 될 수 있지만 이를 토대로 보다 큰 화면에 본격적인 누드작품을 그리는 밑그림 역할도 한다.

여인좌상 그리기

①

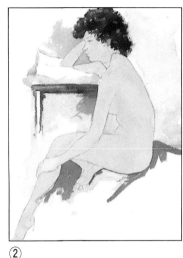

②

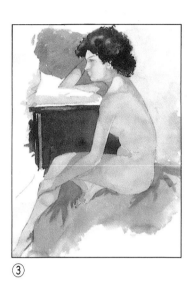

③

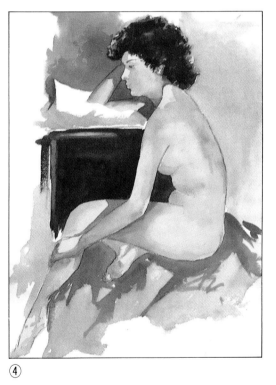

④

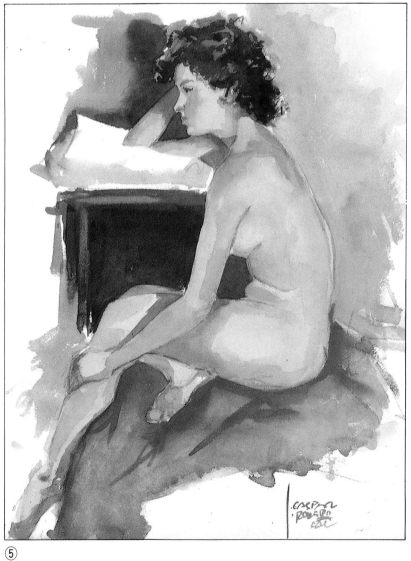

⑤

1. 연필로 전체적인 형태를 스케치한다.
2. 밝은 피부색을 몸 전체에 칠하고, 그 위에 깨끗한 붓으로 물감을 닦아내어 밝은 부분을 만든다. 머리와 배경도 한번 칠해준다.
3. 피부에 코발트 블루를 조금 섞어 어두운 부분을 만들고, 배경도 한번 더 넣어준다.
4. 카민과 블루를 적절하게 섞어 인체 묘사를 단계적으로 해 준다.
5. 인체의 세부를 정리하고 배경을 다듬어 완성시킨다.

얼굴을 정확하게 그리는 방법은?

● 비례를 잘 맞추어 연습해 본다.

인체를 묘사하는데 가장 많은 시간과 노력을 들이는 부분이 얼굴이다. 특히, 얼굴의 복잡한 구조와 표정까지 묘사하는 일이란 인체묘사에서 성공과 실패를 결정짓는 중요한 부분이므로 정확한 묘사력을 길러야 한다. 다행한 점은 얼굴도 보편적인 특징과 법칙이 있는데, 예를 들어 대개 좌우대칭을 이루며, 두 눈 사이의 거리는 눈 하나의 길이와 같고, 귀 끝의 높이와 눈썹의 높이가 일치하며, 귀 아래와 코 끝이 수평을 이룬다는 점이다.

그러나 이러한 현상을 얼굴을 똑바로 하고 정면에서 마주 보았을 때의 경우일 뿐이다. 우리는 사람을 볼 때 변화무쌍한 각도와 높이, 위치 등에서 보게 되므로 그때마다 표현이 다르게 된다. 결국 얼굴을 잘 그리려면 기본적인 비례를 파악하고 어떤 상황에서도 정확하게 그릴 수 있는 데생력을 연습을 통하여 기르는 수 밖에 없다.

얼굴을 그리는 연습을 위하여 잡지에 실린 인물사진을 스케치하는 것도 좋은 방법이며, 보다 능숙하게 되면 텔레비전을 보면서 등장하는 인물을 빠른 시간에 크로키하면 많은 도움이 될 것이다.

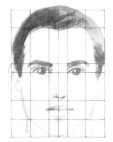
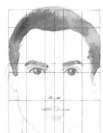
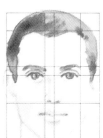
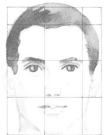

머리의 비례

옆의 그림은 정면과 측면에 본 남자의 머리가 그려져 있다. 이 그림은 보편적인 비례에 맞추어 그려진 것인데, 비례를 점점 세분화시켰다. 앞모습에서 머리의 가로(AB, BD, DE)와 세로(ab, bc, ce, eg)는 2.5 : 3.5의 비율을 나타내고 있으며, 눈은 가로길이(d)의 중심선에 있고, 콧등은 세로(c)의 중심선에 위치하고 있다. 그러나 이러한 비례는 일반적인 기준에 의한 것이지 모든 사람에게 그대로 통용되는 것은 아니다.

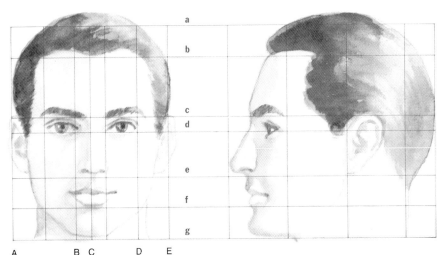

인체의 구성비례를 잘 익혀두자

인체의 비례 역시 얼굴과 마찬가지로 사람에 따라 다르나 그리스시대부터 이상적인 인체의 비례를 8등신으로 보았다. 그러나 이는 서구의 개념으로 동양인에게는 7등신도 보기 힘들다. 8등신이란 전체 신장과 머리의 길이가 8 : 1이 된다는 주장인데, 여기서 옆의 그림을 보면 남녀의 비례구조상 차이가 있음을 알 수 있다.

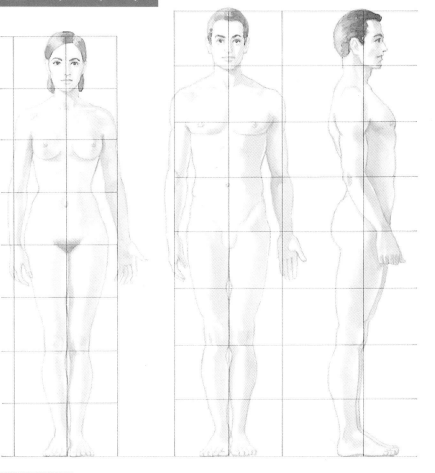

- ●여자의 어깨는 비례적으로 남자보다 좁다.
- ●여자의 배꼽은 조금 낮은 위치에 있다.
- ●신체비례상 여자의 엉덩이가 넓다.
- ●여자의 젖가슴은 남자보다 아래쪽에 있다.
- ●여자의 허리가 비례상 다소 가늘다.

인체의 운동을 관찰한다

보다 정확한 인체묘사를 위해서는 해부학적인 지식이 필요하다. 또한 정지된 자세보다는 운동중일 때 골격과 피부의 변화가 다양하기 때문에 근본적으로 인체의 근육과 골격이 어떻게 구성되어 있으며, 운동을 할 때는 이들이 어떻게 변화하는가를 연구해야 한다.

실제로 훌륭한 대가들도 항상 스케치북을 들고 다니며 일생을 통하여 끊임없이 인체를 묘사하고 연구하는 것을 볼 수 있다.

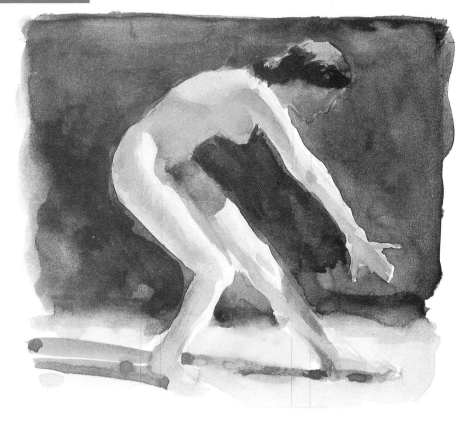

작례 9
꽃

꽃의 화사한 아름다움은 투명 수채화에서 빼놓을 수 없는 모티브이다. 꽃
과 잎이 무거워지지 않도록 조심해서 그려보자.

바탕칠

화면에 따뜻한 느낌이 나는 바탕색을 칠한다.

밝은색의 꽃을 그린다

붓끝으로 꽃잎을 그려 나간다.

주역의 꽃을 그린다

주제인 카베라에 노랑을 칠한다.

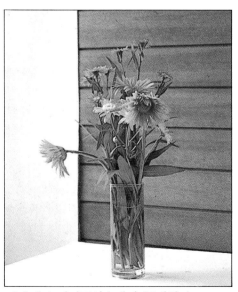

카베라와 미야코와스레가 주제이다.

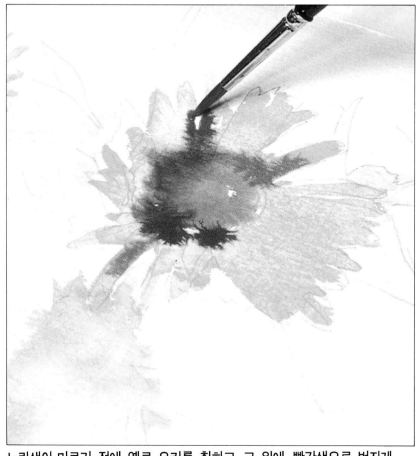

노란색이 마르기 전에 옐로 오커를 칠하고 그 위에 빨간색으로 번지게
해서 부드러운 질감이 나게 한다.

잎은 대담하게 그린다

처음으로 전체적인 덩어리로 그린다.

세부에 집착하지 않는다.

꽃잎은 잎의 처리 과정에서 짙은 색을 사용하여 표현한다.

눈에 띄는 잎은 터치로 살린다.

그림자는 짙은 녹색으로 칠한다.

물을 많이 넣어 갠 녹색으로 번지게 한다.

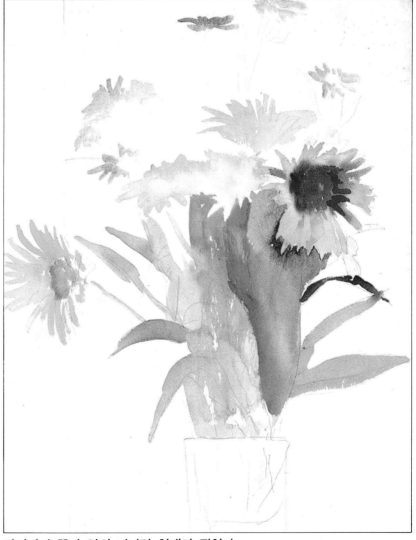

여기까지 꽃과 잎의 커다란 형태가 잡혔다.

주제를 선정한다

■ 구도는 주제를 선정하면서 시작된다.

구도를 생각한다는 것은 그림을 시작할 무렵이 아닌, 모티브 선정부터이다. 꽃의 색이나 형태의 조화를 생각하는 것이 구도를 정하는 중요한 첫단계인 것이다. 꽃병에 꽃을 꽂아 어느 각도에 놓고 그려야 하는가를 신중히 찾도록 한다.

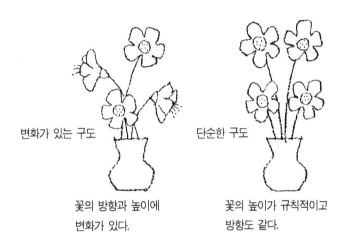

변화가 있는 구도 단순한 구도

꽃의 방향과 높이에 꽃의 높이가 규칙적이고
변화가 있다. 방향도 같다.

■ 주역의 꽃을 정하고 변화를 준다.

모티브를 선정할 때, 형태가 전혀 다른 꽃들이 서로의 특징을 돋보이게 하는 것이 좋다. 화병에 꽃을 꽂을 때는 먼저 주역이 될 꽃을 꽂은 후 변화를 주어가며 다른 꽃들을 조금씩 꽂아 가도록 한다. 한번에 전부의 꽃을 꽂아버리면 화면정리가 어려워지므로 피하는 것이 좋다.

■ 화병은 주제와 어울리게 한다.

꽃과 어울리는 꽃병을 선택하는 것도 중요하다. 일반적으로 꽃을 주제로 할 때에는 장식이 별로 없는 꽃병을 사용하는 것이 좋다. 꽃이 매우 화려할 경우에는 꽃병도 화려한 것을 선택하는 등 꽃과 꽃병의 조화에 신경을 쓰도록 한다.

연필데생

■ 꽃은 엷은색으로 데생한다.

꽃은 대개 밝은 색으로 되어 있어 너무 사실적으로 데생을 하게 되면 색을 칠한 후 연필 데생의 자국이 남아 지저분해지므로 연필 자국을 엷게 해서 대략적인 윤곽만 그린다. 여기서는 꽃이 크고 선명한 것을 주제로 선정했고 부제로는 옅은 색의 작은 꽃을 선정, 주제를 돋보이도록 했다.

대략적인 형태를 희미한 선으로 간단하게 데생한다.

B~2B 정도가 좋으며 너무 짙으면 색칠한 후에도 연필선이 나타나게 된다.

바탕은 엷게 채색

■ 따뜻한 느낌의 바탕칠을 한다.

난색 계통의 색을 엷게 밑칠한다. 이로써 마무리 단계에서 따뜻한 느낌을 갖게 하고 뒤에 칠하는 색들에 연결감을 주는 효과를 낸다. 밑칠한 다음에는 완전히 말리도록 한다.

큰 평붓이나 둥근 붓으로 밑칠한다.

꽃을 그린다

■ 밝은 꽃을 먼저 칠한다.

꽃을 색칠해 나간다. 밝은 보라빛의 꽃은 여기서 칠한 색이 바로 마무리 색이 된다. 이때 너무 균일하게 칠하면 평면적이 되기 때문에 물감의 농담을 조절하여 칠하도록 하며 꽃잎은 둥근 붓 끝의 터치로서 그린다.

■ 주역인 카베라를 그린다.

번짐의 효과를 살려 카베라 꽃봉오리의 부드러운 느낌을 나타낸다. 이때 너무 번지면 지저분해 보이므로 건조 상태를 지켜보면서 진행한다. 또 물감이 너무 많이 섞여 있으면 너무 번져 보기 흉하게 된다. 종이의 표면이 엷게 물에 젖어 빛나 보일 때 색을 칠하는 것이 가장 이상적이며 여기에 또 한 번 색을 가하면 손을 일단 떼는 것이 자연스러운 효과를 나타내는 방법이다.

잎을 그린다

■ 잎은 둥근붓으로 느긋하게 그린다.

잎이나 줄기는 둥근 붓으로 느긋하게 그린다. 잎이 자란 느낌이 중요하므로 자란 방향과 같은 방향으로 터치를 진행시키며 그림이 끊어지지 않게 한번에 그린다. 그리는데 시간이 걸리더라도 도중에 붓을 멈추어서는 안 된다.

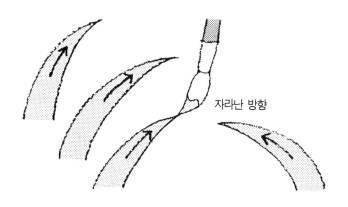

자라난 방향

작례 9
꽃

세부를 묘사한다

잎의 명암을 나타낸다

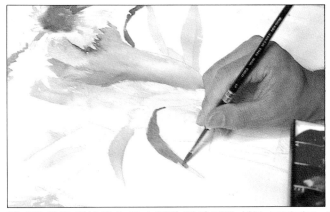

주제의 꽃을 돋보이게 하기 위해 잎의 짙은 부분, 그림자로 어두운 부분에 중색한다.

배경을 그린다 꽃과 잎의 색이 어느정도 칠해졌으면 다음은 배경을 칠한다.

꽃잎과 겹치는 부분은 형태를 따라 그린다.

배경의 단조로움을 막기 위해 노랑을 칠한다.

잎의 어두운 부분에 덧칠한다 배경과 주제를 번갈아 칠해 나간다.

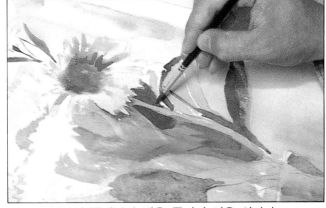
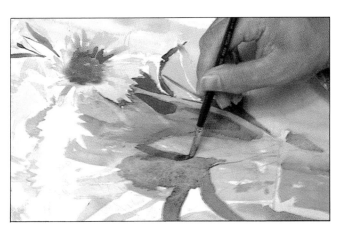

어두운 부분에 중색하여 밝은 줄기와 잎을 살린다.

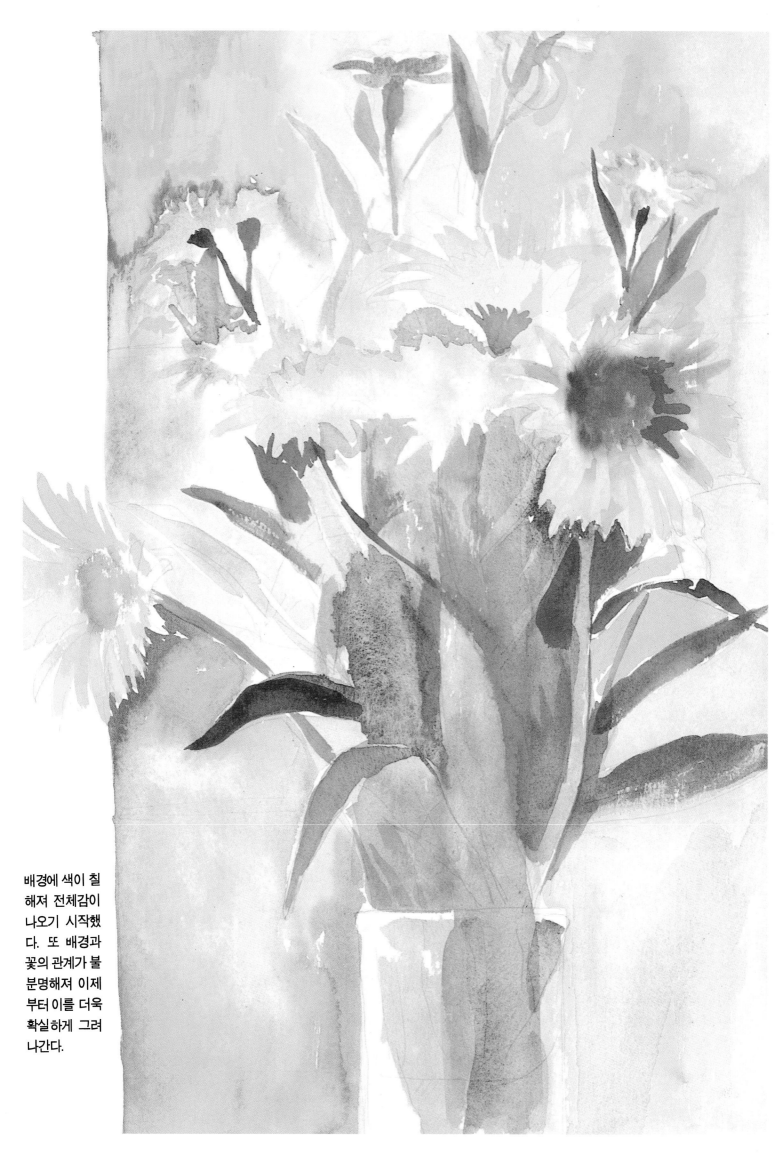

배경에 색이 칠
해져 전체감이
나오기 시작했
다. 또 배경과
꽃의 관계가 불
분명해져 이제
부터 이를 더욱
확실하게 그려
나간다.

■ 작례9
꽃

세부 묘사

■ 밝은 색의 꽃은 배경처리로 표현

보통 수채화에서는 주제의 모티브부터 그리기보다는 배경에 색을 엷게 칠한 후에 모티브를 그리는 편이 쉽다. 그러나 「그리기 9」에서는 꽃이 상당히 밝기 때문에 먼저 밝은 꽃을 칠한 다음 이것을 기준으로 배경을 결정지워야 한다. 밝은 주제의 경우에는 처음 칠한 색이 기준이 되며 주제의 형태를 보다 확실하게 하기 위해 배경색을 어둡게 하는 것이 효과적이다.

● 이 작품에서의 진행과정

1. 윤곽선을 엷게 그린다.

2. 밝은 주제에 색을 칠한다.

● 일반적인 진행과정

1. 처음 배경을 칠한다.

2. 다음에 주제를 칠한다.

3. 배경을 칠해서 전체를 선명하게 한다.

■ 배경을 넣어 전체 분위기를 잡는다.

초보자 가운데에는 주제가 거의 완성된 다음에 배경을 그리는 경우가 있는데, 이렇게 해서는 조화로운 그림이 안된다. 그림의 인상은 배경에 따라 크게 달라지게 되므로 주제가 어느 정도만 칠해지면 곧바로 배경을 칠하는 단계로 들어가 주제와 배경을 함께 그리면서 동시에 완성시켜야 화면의 분위기가 잡히는 것이다.

■ 배경을 단색으로 처리하지 말자.

배경의 적갈색을 그대로 그리게 되면 이 색이 너무 강해 주위의 색을 약화시키므로 여기서는 빨강, 노랑 등을 사용하여 적갈색의 색감을 내면서도 색의 아름다움도 갖도록

한다. 또 배경 전체가 너무 단조롭게 되지 않도록 여러 부분에 변화를 주도록 한다.

■ 배경에 물칠을 한다

배경에 적신 물이 마르기 전에 색을 칠해서 번지게 한다.

■ 진행과정이 고르게 한다.

한 부분에만 집착해서 그리게 되면 물감이 마르지 않은 상태에서 덧칠하게 되어 탁하게 됨은 물론, 전체의 조화를 기대할 수 없게 되므로 화면 전체를 골고루 칠해 나가는 것이 가장 이상적이다.

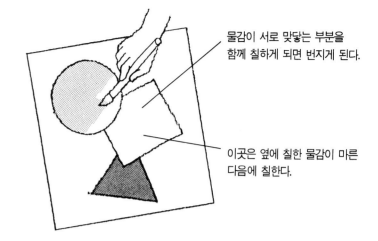

물감이 서로 맞닿는 부분을 함께 칠하게 되면 번지게 된다.

이곳은 옆에 칠한 물감이 마른 다음에 칠한다.

■ 잎을 조금 어둡게 그려 나간다.

앞의 단계에서는 꽃과 잎이 같은 톤으로 그려졌으나 이제부터는 잎의 어두운 부분이나 색의 농담에 따라 형태를 정리하며 이때는 중색의 효과를 노려야 한다.

■ 유리 속의 잎도 그린다.

유리 안도 바깥과 형태가 연결되어 있기 때문에 이를 구분하여 그리게 되면 줄기나 잎의 연결이 끊어지게 된다. 또 병 안의 모든 형태가 늘어나거나 서로 엇갈리지 않게 주의하면서 동시에 완성시키도록 한다.

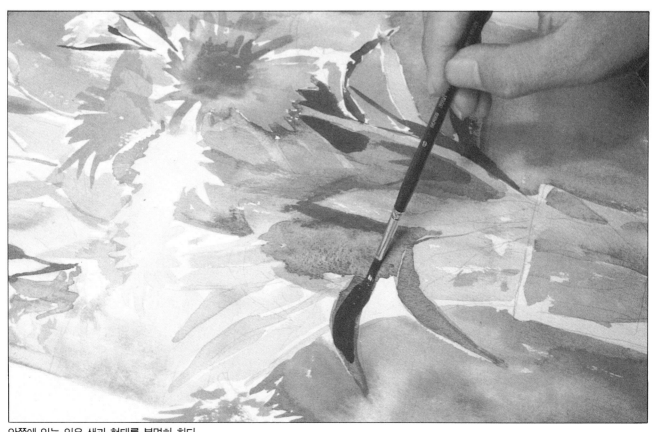

앞쪽에 있는 잎은 색과 형태를 분명히 한다.

세부를 정리하여 완성시킨다

세부의 형태를 다듬는다.

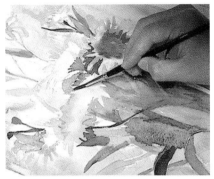 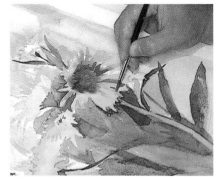

꽃 속의 미묘한 명암이나 줄기의 하나하나를 그려 나간다.

배경의 색을 어둡게 한다.

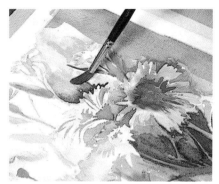

명암의 차이로 꽃을 강조한다.

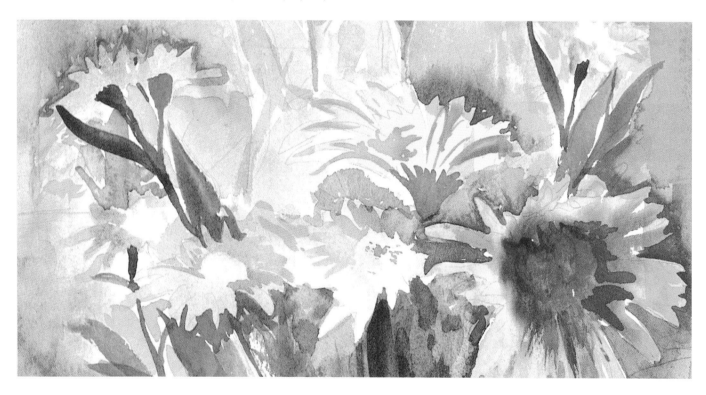

마무리

윤곽을 날카롭게 해서 유리의 질감을 낸다.

줄기를 칼로 긁어 밝게 한다. 이때 너무 세게 긁지 않도록
주의한다.

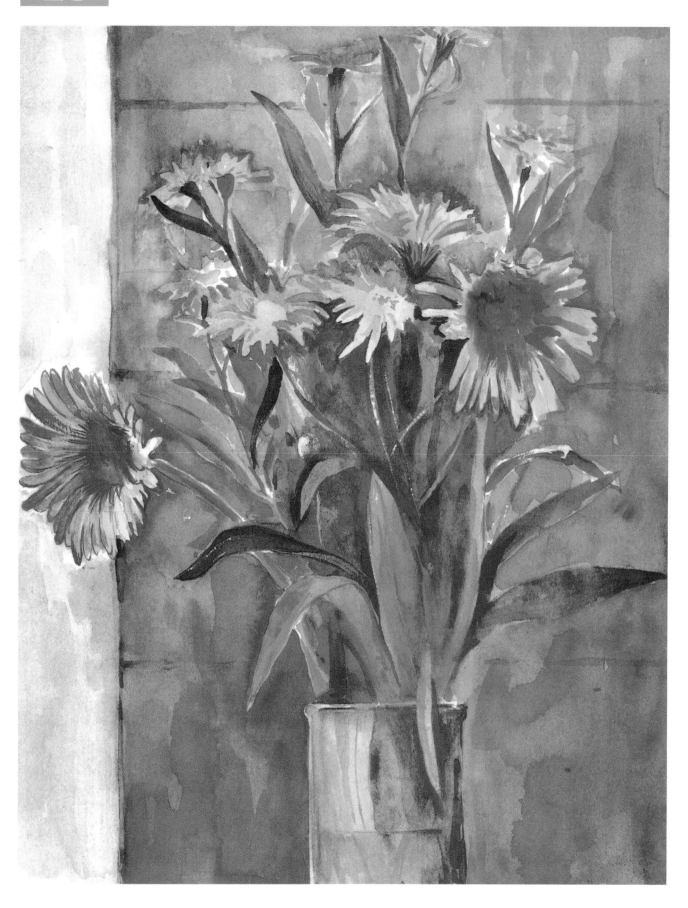

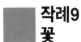

주제가 살아나게 한다

밝은 꽃을 강조한다.

밝은 색의 꽃에서 이제 붓을 뗀다. 꽃의 밝기와 선명함을 돋보이도록 주위를 중색한다. 이러한 방법은 주제를 강조하려 할 때 응용할 수 있다.

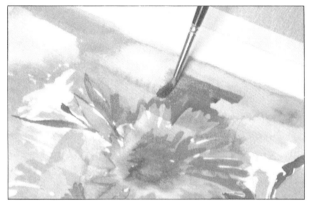

밝은 색 주제의 윤곽을 따라 어두운 색을 칠한다.

선염으로 덧칠한다.

주제와 배경과의 윤곽을 따라 조심스럽게 배경을 칠한 다음, 이 색을 뒤쪽으로 멀어지는 느낌으로 바림한다. 이렇게 하면 윤곽 부분에 짙은색이 남아 주제를 돋보이게 한다.

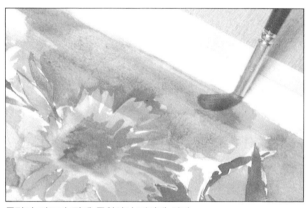

물감이 마르기 전에 물칠하여 번지게 한다.

이 단계까지 이르러 배경과 주제간의 앞뒤 관계가 한층 분명해졌다. 그러나 아직도 배경인 벽이 후퇴해 있다는 인상을 주기에는 미약하다. 이는 꽃도 배경에 흡수될 듯이 보이는 원인이 된다. 그 원인은 꽃과 배경과의 구분이 확실하지 않기 때문이다. 이러한 경우에는 배경을 더욱 어둡게 하여 배경인 벽에, 벽으로서의 흐름을 의식하게끔 그려나가도록 해야 한다.

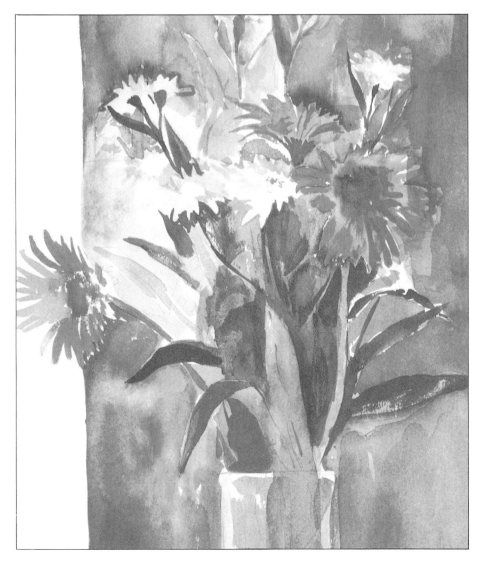

작례 10
기본형태의 복습

기하형태를 만든다

지금까지 여러 주제를 가지고 그 제작과정을 공부해 보았다. 이제는 다시 기본기를 숙달하기 위하여 간단한 기하형태와 물컵을 갖고, 물감은 코발트 블루와 번트 엄버 두 가지 색만으로 이들을 표현해 보자.

이 과정을 충실히 연습한다면 사물에 대한 깊은 통찰력과 색채의 활용, 수채화의 기본기법 등을 습득할 수 있다. 두 가지 색 이외에 흰색과 검정이 소량 추가되어 다음 페이지와 같은 풍부한 색채를 만들 수 있다는 것을 잘 기억해 두자.

10 cm.

A

30 cm.

18 cm.

A

정육면체와 원기둥은 마분지나 켄트지로 만든다. 옆에 그려진 치수대로 종이를 재단하고 접은 다음 풀칠을 하면 쉽게 만들 수 있다.

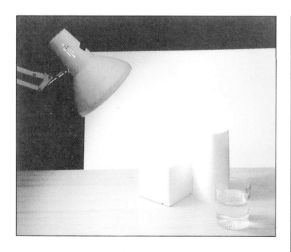

만들어진 기하형태에 물을 담은 유리잔을 배치한 다음 스탠드를 이용해 조명을 비추어 빛과 그림자가 멋지게 생기도록 한다. 배경으로는 흰색 카드보드지를 설치하였다.

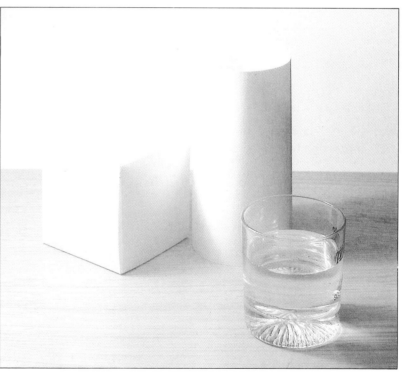

두 가지 색으로 그려본다

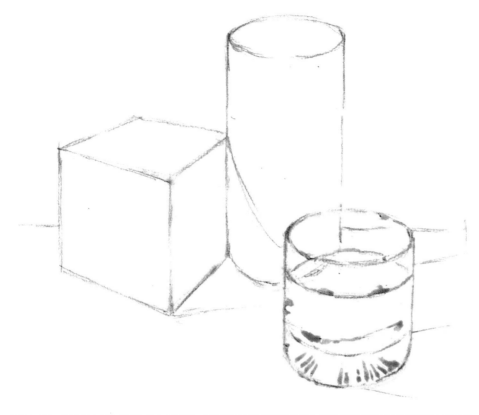

■ 스케치를 정확하게 한다.

연필로 스케치 하는데 정육면체의 각을 기울게 그려 원근감이 생기도록 하였다. 유리잔에 푸르게 칠한 것은 마스킹액으로 하이라이트가 될 부분이다.

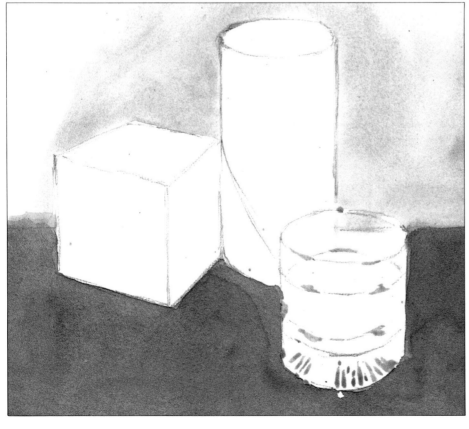

■ 바탕칠을 한다.

배경을 맑은 물로 한번 칠한 다음 코발트 블루와 번트 엄버를 섞은 따뜻한 회색으로 뒷배경을 칠해 준다. 다음에 번트 엄버를 많이 섞은 물감으로 바닥을 칠하는데 물체의 윤곽을 침범하지 않도록 그린다.

■ 빛과 그림자를 표현해 보자.

정육면체와 원기둥을 그리는데 습식기법을 이용해 그림자의 그라데이션을 잘 만들어야 한다. 특히, 반사광이 생기는 부분을 밝게 한다.

■ 유리잔을 그려 완성한다.

유리잔을 그리는데 유리를 통해 비춰보이는 물체와 바닥의 표현에 신경을 써야 한다. 마스킹액을 떼어내면 하이라이트가 생긴다. 바닥에 생긴 물체의 그림자도 습식기법으로 표현해 주는데 이때, 유리잔의 그림자 가운데서 매우 밝은 부분이 생긴다는 사실에 유의한다.

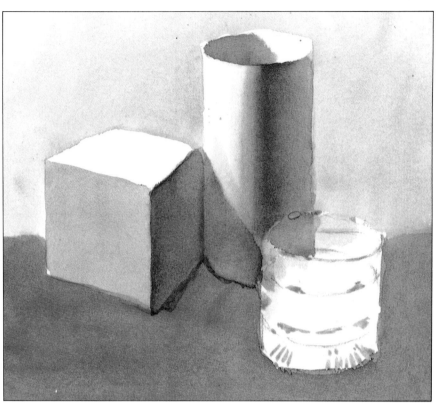

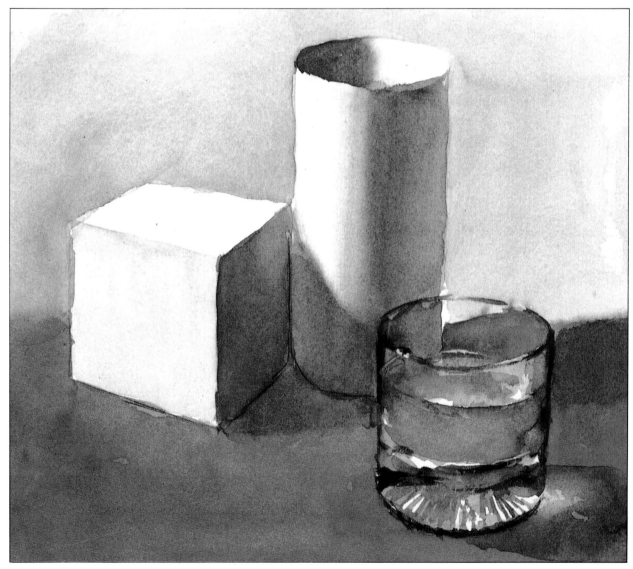

수채화 물감으로 일러스트레이션을 제작한다

에어브러시는 디자인에서 없어서는 안될 도구이지만 순수회화의 제작에는 사용되지 않는다. 그러나 수채화 영역의 확대라는 측면에서 수채화 물감과 에어브러시를 이용해 일러스트레이션을 제작해 보는 것도 흥미있을 것이다. 이를 위해서 먼저 에어브러시의 사용법을 알아보자.

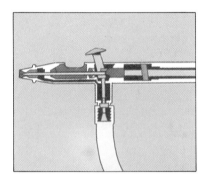

1. 에어브러시의 구조인데 압축공기의 힘으로 물감을 분무기처럼 뿜어낸다.

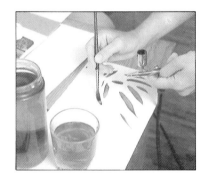

2. 물감을 분사하기 전에 종이에 칠해 색상을 검사하고 충분한 양을 만든다.

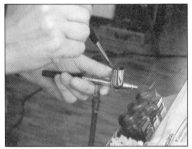

3. 물감이 준비되었으면 분사구가 막히지 않았는지 점검해 보고 물감은 건에 부착된 용기에 반쯤 넣는다.

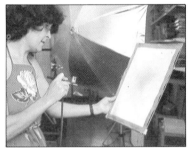

4. 연습용 종이에 시험분사를 하여 본다.

5. 준비가 된 다음 화면에서 일정한 거리를 유지하면서 분사하는데 어두운 색을 먼저 물감이 마른 다음 뿌리는 것이 좋다.

6. 필요한 부분에만 분사해야 할 때 다른 부분은 종이를 대고 누름쇠로 꽉 눌린 다음 뿜는다.

7. 하나의 색상을 종이에 대고 이동시키면서 분사의 양에 따라 톤이 다르게 만들었다.

8. 에어브러시의 분사구를 적당히 조절하면 선적인 효과도 낼 수 있다.

에어브러시를 새로운 표현기법으로 이용한다

에어브러시 외에도 일반적인 수채화 도구가 모두 필요하다. 물통은 두 개를 준비하는데 하나는 붓을 씻는데 쓰고 또 하나는 물감을 섞는데 쓴다. 물감은 튜브에 들은 것을 짜 내어 쓸 수도 있지만 사진의 윗부분에 있는 액체물감을 사용하기도 한다. 작은 접시는 팔레트 대용으로 쓴다.

밑그림을 그린다

일러스트레이션을 제작하는데 있어서 무엇보다도 항상 청결하게 해야 한다. 밑그림을 그릴 때에도 지우개를 가급적 사용하지 않도록 하고, 물감을 칠한 뒤 비치지 않도록 엷게 그려야 한다. 제작 중에도 손바닥 자국이 종이에 묻지 않게 조그만 종이를 손바닥 밑에 깔고 작업한다.

전문적인 일러스트레이션 작가들은 종이에 연필로 직접 스케치를 하지 않고 트레이싱 페이퍼에 그린 다음 이를 그릴 종이에 옮긴다.

작례11
일러스트레이션의 제작

바탕칠

하늘을 나는 소녀와 갈매기를 옮긴 다음 작품의 테두리를 테이프로 붙였다. 그 다음 에어브러시로 하늘과 바다를 균일하게 채색했다.

마무리 작업

인물의 살색과 옷, 머리를 먼저 물감으로 칠한 다음 색연필과 4H 연필 등을 가미하여 인물과 갈매기의 명암과 입체감까지 나타내었다.

물과 표백제를 이용해 흰 여백을 만드는 중이다. 이때 물에 묻은 물감을 닦아낼 티슈를 준비한다. 표백제를 사용할 때는 나이론 붓으로 써야 털이 상하지 않는다.

바탕색의 제거

아래쪽의 테이프를 뜯어낸 후 모래시장과 수풀을 붓으로 칠했다. 그런 다음 연푸른색으로 온통 칠해진 하늘에 있는 소녀상과 갈매기를 희게 닦아낸다. 이는 물을 묻혀 닦기로 하지만 표백제를 사용하면 보다 깨끗이 닦아낼 수 있다.

LESSON

부 록

수채화의 상식과 표현기법

팔레트를 잘 닦는다

투명수채화 물감은 응고되어도 쉽게 물에 녹는다. 색이
탁해지지 않게 사용 중에도 자주 닦는다.

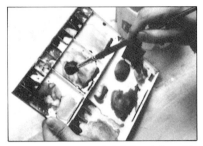

팔레트를 비스듬히 세워 물을 적신 큰 붓
으로 닦는다.

닦아낸 물감이 아래에 고이면 티슈로 빨아
낸다.

마지막에 전체를 깨끗이 닦아낸다.

물감은 깨끗이 해둔다.

붓에 물을 묻혀 더러운 부분을 훔쳐낸다.

주위의 얼룩을 티슈로 닦아낸다.

팔레트에 남아 있는 물감은 다음에 다시
쓰기 위해 깨끗이 하여 보관한다.

과슈용 팔레트를 닦는다

과슈는 한번 굳으면 쓸 수 없으므로 작업이 끝나면 모두
닦아낸다.

말라버린 덩어리는 붓의 뒤끝으로 깨뜨린
다.

엷게 번져 마른 부분은 긁으면 쉽게 벗겨
진다.

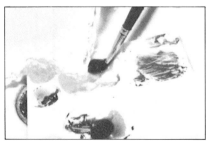

물로 지우거나 붓끝으로 잘 지워지지 않을
때는 물에 담그어 둔다.

붓을 씻는다

붓은 사용후 물감을 잘 제거하고 씻어두어야 오래 쓸 수 있다.

비누를 붓에 약간 묻힌다.

손바닥에 문질러 물감을 떨어뜨린다.

물로 깨끗이 씻어낸다. 나일론제의 붓은 뜨거운 물에 씻어서는 안 된다.

과슈는 붓속 깊숙이 물감이 묻어 있으므로 위의 작업을 반복해야 한다.

■ 씻은 붓은 세워서 말린다.

붓을 씻은 다음, 가볍게 짜서 물을 빼고는 손가락 끝으로 털을 가지런하게 한다.

병 같은데 꽂아 붓털을 위로 하여 말린다.

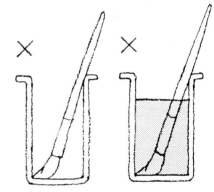

붓털이 아래가 되게 물속에 담그어 두면 붓털이 휘거나 붓대가 썩게 된다. 또 제작 중에도 물로 물감을 헹군 뒤에는 세워 놓든가 눕혀 놓도록 한다.

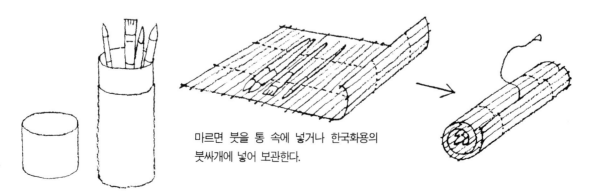

마르면 붓을 통 속에 넣거나 한국화용의 붓싸개에 넣어 보관한다.

 기법의 응용

1. 흰색 빼기

테이프를 사용한다

테이프를 사용한 백발은 붓으로는 표현할 수 없는 날카로운 감을 낸다.

테이프는 접착력이 강하며 종이에 물이 스며들지 않는 것을 고른다.

흰색으로 남길 부문에 테이프를 단단히 붙인다.

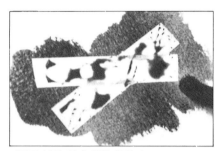

테이프 붙인 위에 색을 칠한다.

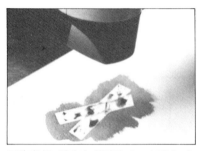

드라이어로 말린다. 완전히 마르기 전에 떼면 날카로운 감이 없어진다.

테이프를 떼면 뗀 자국이 희게 남는다.

뗀 위에 중색하면 변화가 생긴다.

여기서는 여러번 붙이고 떼고 붙여도 상처가 나지 않는 테이프를 썼다. 이 기법은 사용하는 부분이 많아지면 화면이 단순해지므로 붓이나 기타의 방법과 함께 병용하면 서로의 기법도 살리고 변화도 풍부해진다. 과슈에도 응용이 가능하다.

페이퍼 시멘트로 희게 만든다

페이퍼 시멘트를 붓으로 칠하고 마른 다음, 레버 크리너라는 고무로 문지르면 깨끗이 지워진다.

페이퍼 시멘트로 화면에 희게 남기고 싶은 부분에 칠한다. 너무 세밀한 형태는 불가능 하다.

페이퍼 시멘트가 마른 위에 물감을 칠한다.

물감이 완전히 마른 다음에 레버 크리너로 지운다.

페이퍼 시멘트

이 방법은 붓의 터치 자국을 살릴 수가 있어 테이프를 사용 했을 때의 상태와는 대조적으로 부드러운 느낌을 낼 수 있다. 또 섬세하거나 복잡한 형태의 백발에도 사용된다. 페이퍼 시멘 트를 칠하는 붓은 뻣뻣한 돼지털붓이나 나일론털의 붓이 적합 하다.

붓에 시멘트를 찍어 들어올렸을 때 뚝뚝 떨어질 정도의 농도가 적합하다.

물감이 마르기 전에 티슈로 묻혀낸다

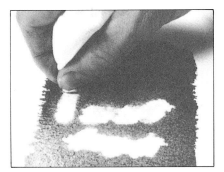

옅게 칠한 물감이 마르기 전에 티슈로 눌러서 빨아낸다.

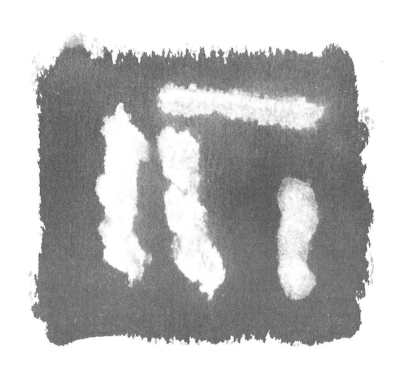

짙은 색의 경우, 효과적이며 티슈를 종이에 누르는 정도에 따라 형태가 여러가지로 변한다. 또 주름이 생기게 해서 흥미로운 효과를 낼 수 있다.

물감이 마른 후 희게 될 때까지 닦아낸다

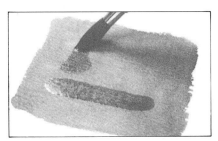

물감이 마른 위에 붓으로 물을 묻힌다.

티슈로 빨아내면 물을 묻힌 부분이 희게 된다.

물감이 녹을 때까지 그대로 둔다.

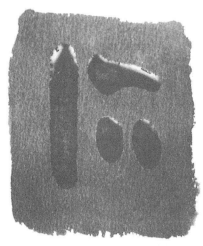

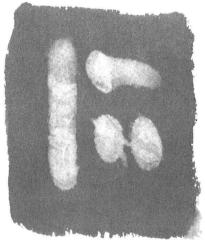

물을 묻히고 티슈로 빨아내는 시간에 따라 색이 지워지는 상태도 달라진다.

2. 긁어서 희게 선을 만든다.

물감이 완전히 마른 후 칼끝으로 긁는다

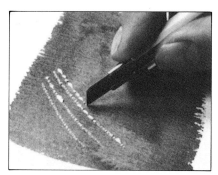

커트 나이프 끝으로 엷게 칠한 물감이 완전히
마른 위를 긁는다. 나이프를 움직이는 속도가
포인트이다. 너무 힘을 주면 종이가 찢어지게
되므로 주의해야 한다.

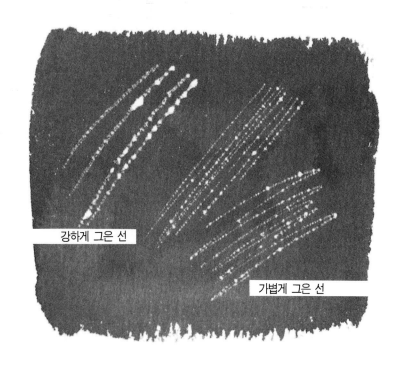

강하게 그은 선

가볍게 그은 선

칼날을 눕혀 전체로 긁어낸다

커트 나이프의 칼날을 2cm정도 절단한다.

칼날 부분을 종이에 밀착시켜 내리 긋는다.

조목과 같이 면이 거친 용지에는 형태가 분
명해져 흥미로우며 여러 방향으로 겹쳐 흰
상태의 차이를 내는 것도 가능하다.

3. 긁어서 검은선을 만든다.

칠이 마르기 전에 긁는다

처음 엷게 물감을 칠한다.

마르기 전에 나이프 끝으로 긁는다.

이 기법은 예리한 선을 만들기에 적합하므로 나뭇
가지를 표현하는 데에 효과적이다.

칼 대신 붓끝을 사용한다

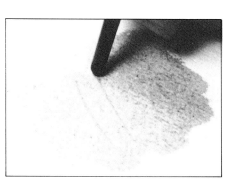

칠이 마르기 전에 곧바로 붓자루 끝으로 긁는다. 마
르게 됨에 따라 선이 분명해진다.

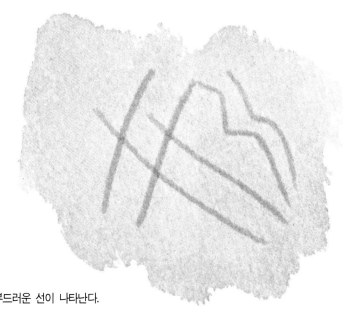

나이프로 긁은 선보다 굵고 부드러운 선이 나타난다.

칼로 긁은 다음 색을 입힌다

선을 내고 싶은 부분을 긁는다.

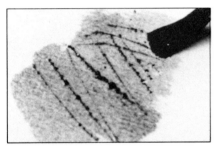

위에 색칠을 하면 긁은 부분은 더 어두워진다.

칠한 다음 긁는 것보다 섬세하면서 거친 느낌이 나온다.

여러가지 기법을 응용해
다양한 수채화의 맛을 낸다.

여기에서 소개한 검정선 내는 기법은 붓으로 만든 선이나 연필선과는 달리 예리한 선을 만들기 어려운 수채화에서 특별한 기법에 들어간다. 이 방법은 풍경을 그릴 때 원경의 나무가지들은 붓대의 끝으로 터치를 만들고, 근경의 가지는 물감이 마르기 전에 칼끝으로 긁는 기법에 의해 재미있는 표현을 창작해 낼 수 있다.

이밖에도 수채화의 표현기법은 무궁할 정도로 많이 개발되어 쓰이고 있다. 여러분들도 붓에만 의지할 것이 아니라 스스로 새로운 표현기법을 연구하여 사용한다면 수채화의 표현영역은 더욱 넓어질 것이다. 이밖에 몇 가지 표현기법을 제시하니 시험해 보기 바란다.

● 소금을 뿌린다 : 물감이 마르기 전에 소금을 뿌리면 소금이 녹으면서 별모양의 흰 반점을 만든다.

● 물감 뿌리기 : 물감이 듬뿍 묻은 붓을 화면에 뿌린다.

● 번지기 : 물감이 마르기 전에 다른 물감을 떨어뜨려 번지게 한다.

● 치솔로 튀기기 : 물감을 치솔에 묻혀 빗에 스쳐서 물감이 종이에 튀게 만든다.

● 테레빈유 칠하기 : 수채물감이 마르기 전에 테레빈유를 그 위에 칠하면 불규칙한 얼룩이 생긴다.

● 다른 재료로 덧칠하기 : 수채화로 그린 위에 볼펜이나 싸인펜, 마카펜으로 가필해 선적인 면을 강조한다.

4. 붓의 여러가지 터치

필버트 붓의 터치

■ 손끝으로 붓끝을 펴서 그린다.

필버트 붓은 손가락으로 붓털을 누르면 넓게 펴진다. 이 상태로 붓을 움직이면 재미있는 효과가 생긴다.

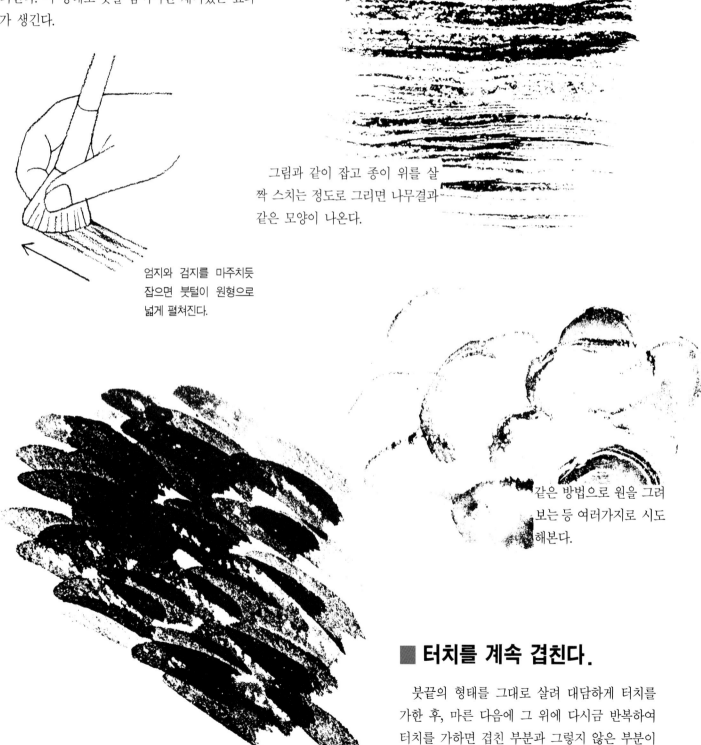

그림과 같이 잡고 종이 위를 살짝 스치는 정도로 그리면 나무결과 같은 모양이 나온다.

엄지와 검지를 마주치듯 잡으면 붓털이 원형으로 넓게 펼쳐진다.

같은 방법으로 원을 그려 보는 등 여러가지로 시도 해본다.

■ 터치를 계속 겹친다.

붓끝의 형태를 그대로 살려 대담하게 터치를 가한 후, 마른 다음에 그 위에 다시금 반복하여 터치를 가하면 겹친 부분과 그렇지 않은 부분이 재미있는 효과를 자아내게 된다.

평필의 터치

평필의 사각끝을 이용하면 다른
붓으로는 불가능한 독특한 터치가
나온다.

■ 긴 터치를 나란히
그린다.

터치를 시작하는 부분을 붓끝의
사각을 살려 그려보았다. 판자를
나란히 한듯한 재미있는 효과가 생
긴다.

■ 마른 붓질을 겹친다.

물감이 겹쳐져 짙어진 중앙은 붓
털의 배쪽으로 외각은 붓끝 만으로
문지르듯 칠해 봤다.

■ 터치의 굵기에 변화를 준다.

파도를 그리듯이 옆으로 터치를 가하면 터치의
굵기에 변화가 생겨 마치 파도나 기와 모양의 형
태가 이루어진다.

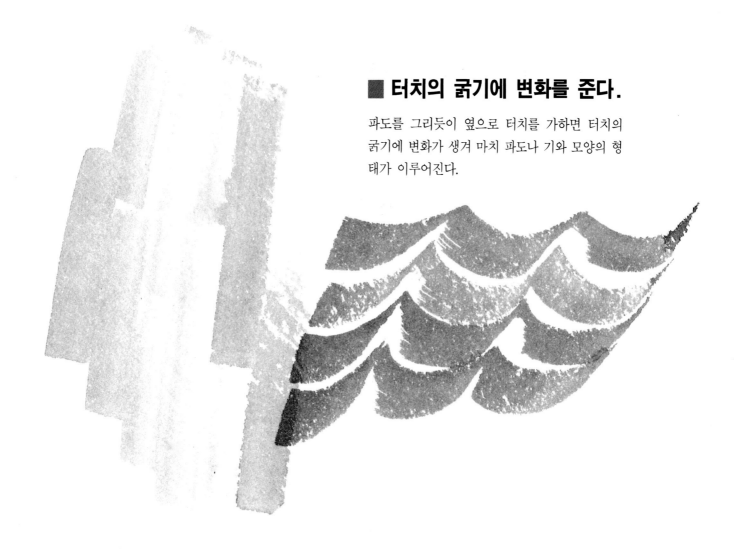

판권본사소유

초보자를 위한
수 채 화 기 본 테 크 닉

1995년 5월 27일 초판인쇄
2008년 4월 25일 4쇄발행

저자_ 미술도서편찬연구회
발행인_ 손진하
발행처_ 돌샘 오람
인쇄소_ 삼덕정판사

등록번호_ 8-20
등록날짜_ 1976.4.15.

서울특별시 성북구 종암2동 3-328
136-092 TEL 941-5551~3
FAX 912-6007

값 15,000원

ISBN 89-7363-017-3